KB056184

이 만 수

Lee, Man-Soo

HEXAGON

이 도서의 국립중앙도서관 출판예정도서목록(CIP)은 서지정보유통지원시스템 홈페이지(http://eoji.nl.go.kr)와
국가자료종합목록시스템(http://www.nl.go.kr/kolisnet)에서 이용하실 수 있습니다. (CIP제어번호 : CIP2018040070)

한국현대미술선 028
이만수

2018년 12월 15일 개정판 1쇄 발행

지 은 이 이만수
펴 낸 이 조동욱
기 획 조기수
펴 낸 곳 출판회사 헥사곤 Hexagon Publishing Co.
등 록 제2018-000011호 (등록일: 2010. 7. 13)
주 소 경기도 성남시 분당구 성남대로 51, 270
진 화 010-7216-0058, 010-3245-0008
팩 스 0303-3444-0089
이 메 일 joy@hexagonbook.com
웹사이트 www.hexagonbook.com

ISBN 979-11-89688-02-8
ISBN 978-89-966429-7-8 (세트)

이 만 수

Lee, Man-Soo

HEXAGON
Korean Contemporary Art Book
한국현대미술선 028

사유·풍경

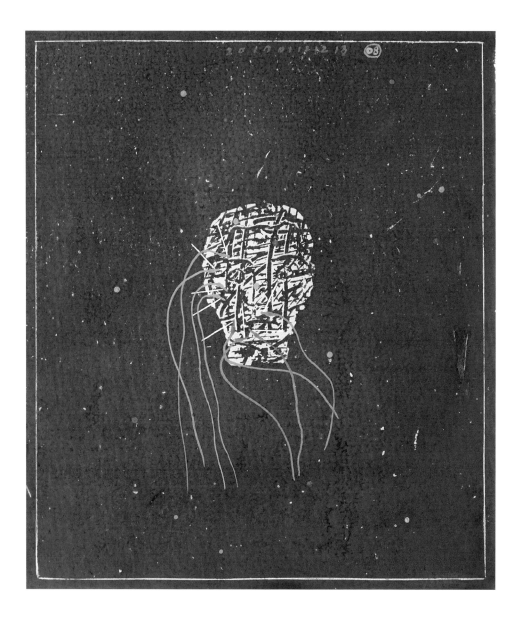

무외1708 45×54cm 한지에 채색 2017

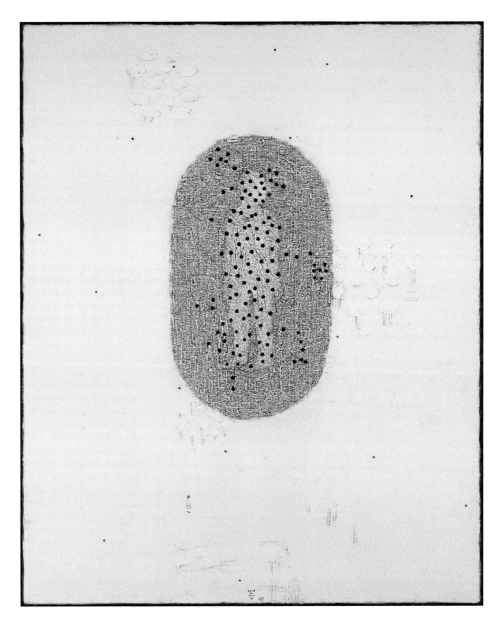

무외1848 227×181cm 캔버스에 채색 2018

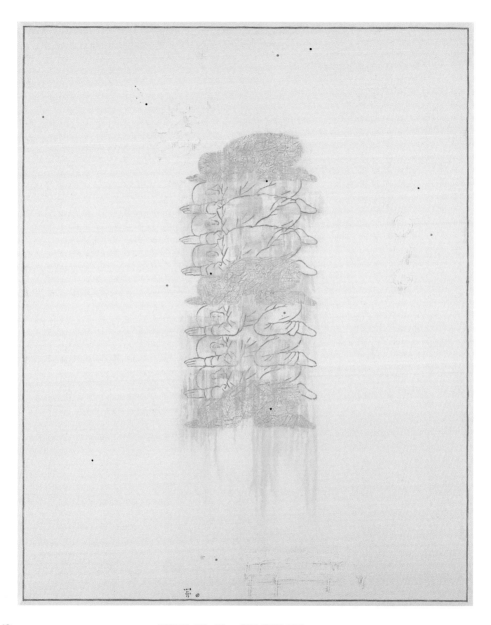

무외1851 227×181cm 캔버스에 채색 2018

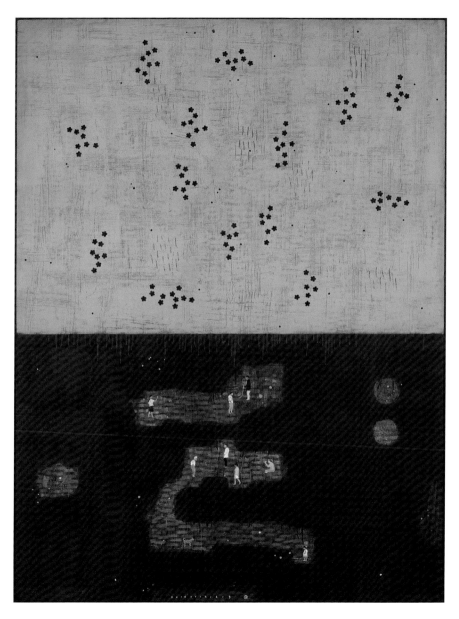

봄밤1522 259×193cm 캔버스에 채색 2015

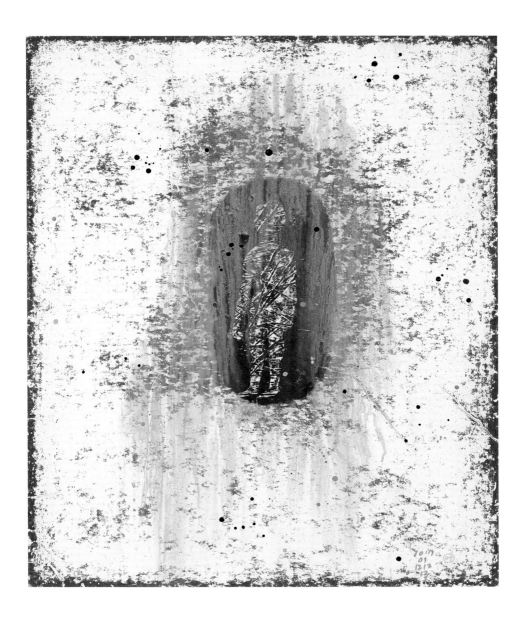

무외1707 72×61cm 한지에 채색 2017

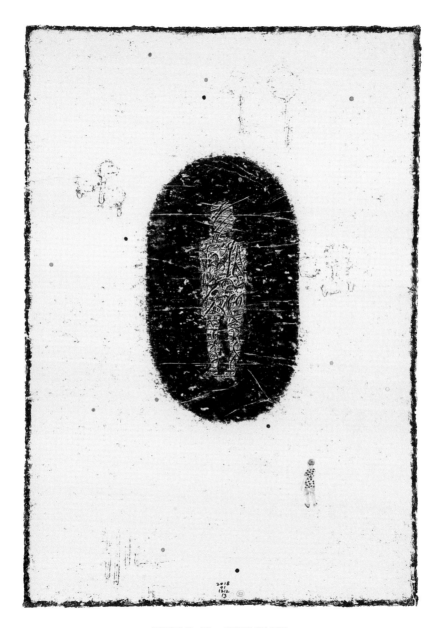

무외1850 91×63cm 캔버스에 채색 2018

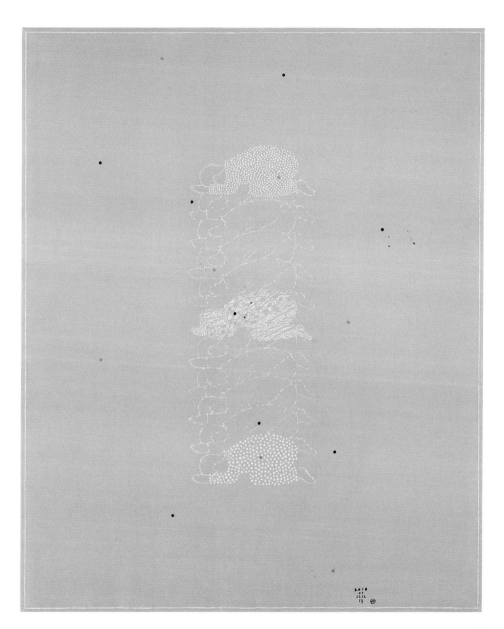

청명1802 162×130cm 캔버스에 채색 2018

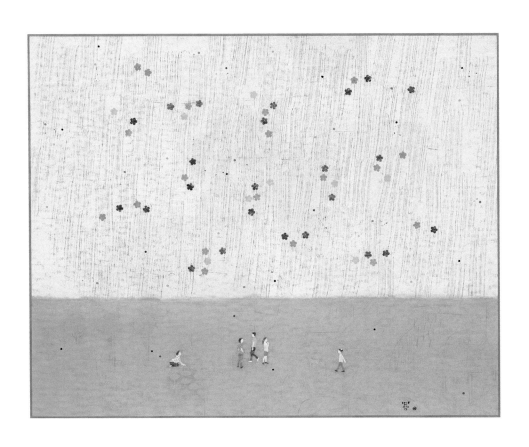

푸르른 날1845 130×162cm 캔버스에 채색 2018

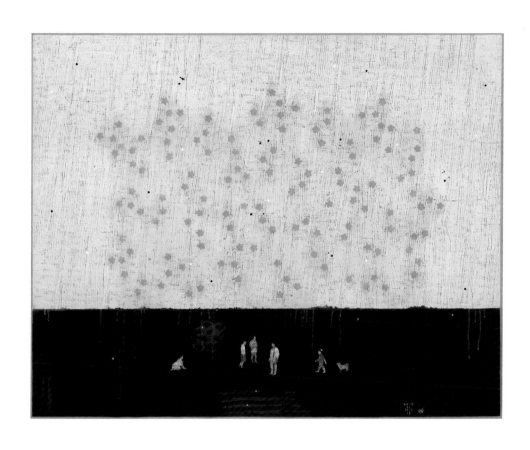

불.꽃1808 130×162cm 캔버스에 채색 2018

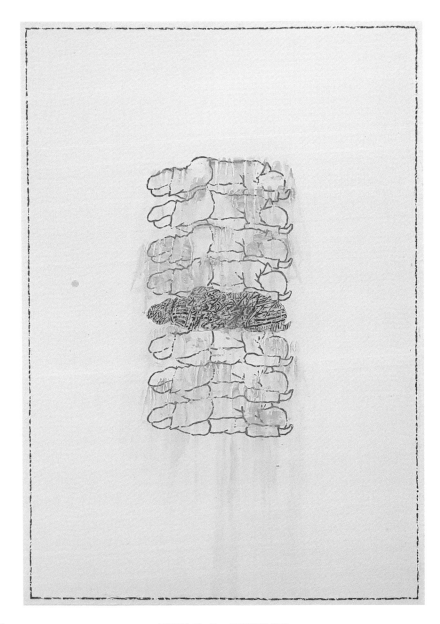

무애1836 91×63cm 한지에 채색 2018

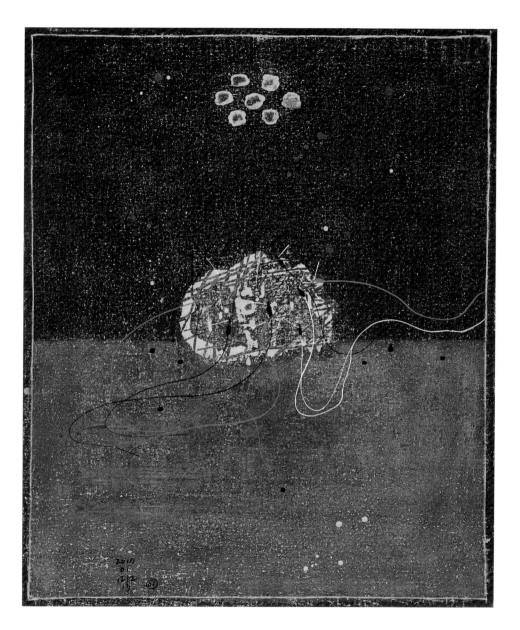

무외1701 72×61cm 캔버스에 채색 2017

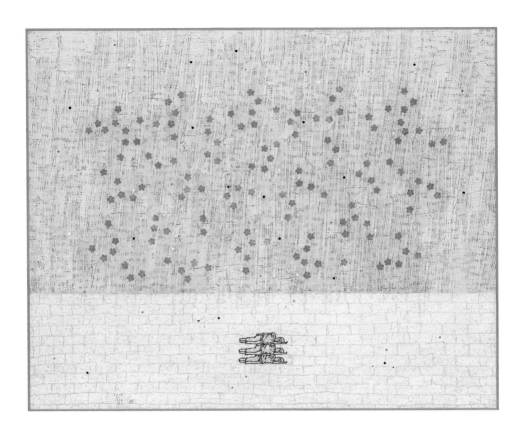

불.꽃1809 130×162cm 캔버스에 채색 2018

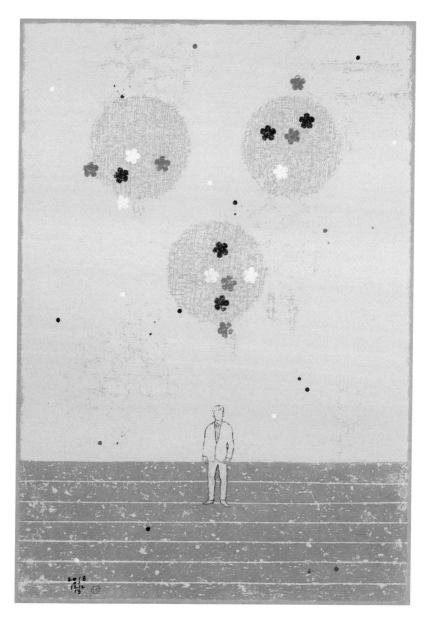

관음1815 91.5×63cm 한지에 채색 2018

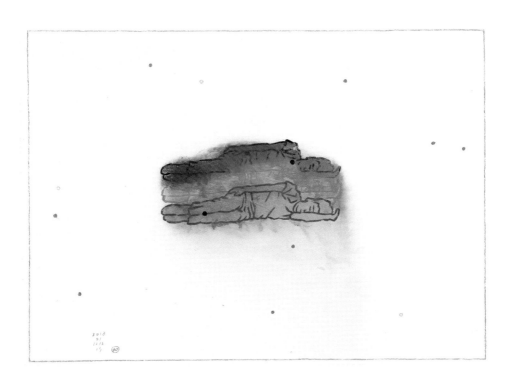

무외1840 45×63cm 한지에 채색 2018

무애1834 41×55cm 한지에 채색 2018

서설1735 181×227cm 캔버스에 채색 2017

흐르는길1844 162×130cm 캔버스에 채색 2018

무제1616 28×34cm 한지에 채색 2016

청명1739 91.5×63cm 한지에 채색 2017

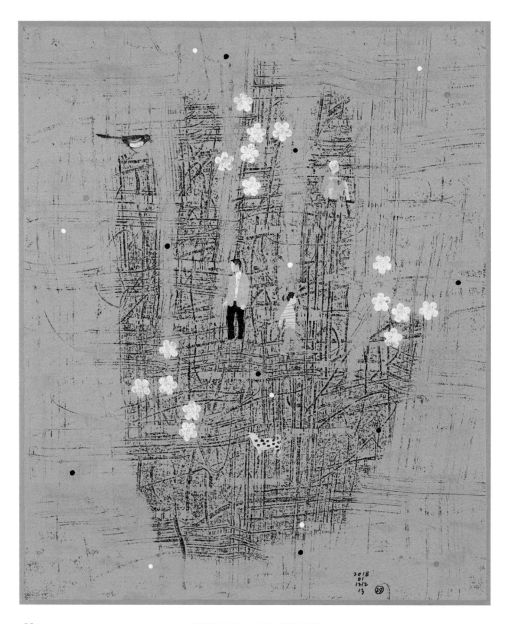

무외1829 72×61cm 캔버스에 채색 2018

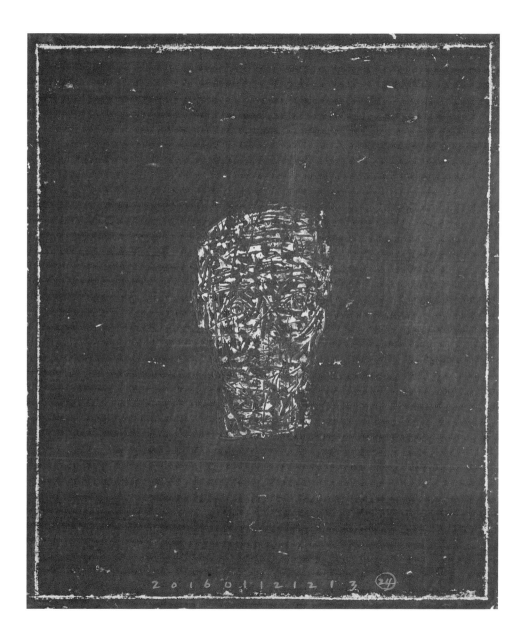

무외1624 29×34cm 한지에 채색 2016

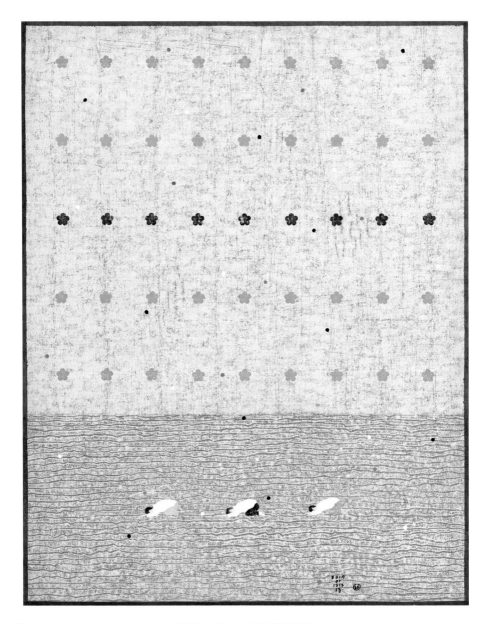

청명1726　116×91cm　캔버스에 채색　2017

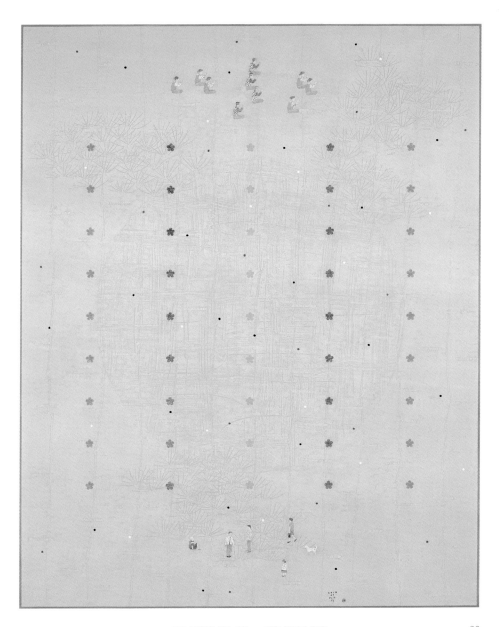

산조-봄1603 227×181cm 캔버스에 채색 2016

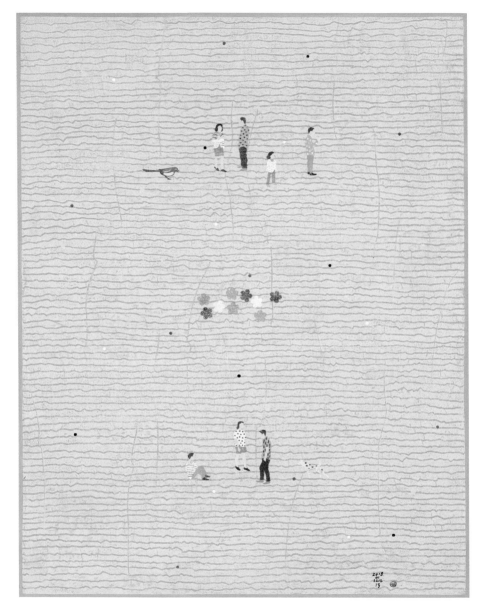

흐르는 길1842 118×91cm 캔버스에 채색 2018

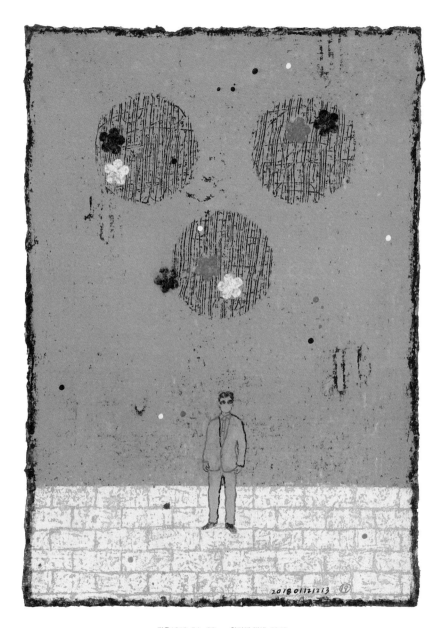

관음1819 54×38cm 한지에 채색 2018

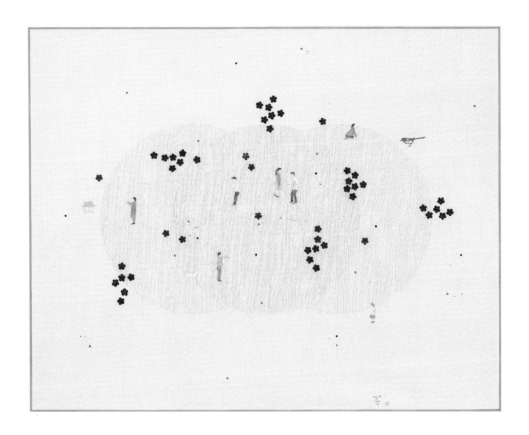

새벽1811 130×162cm 캔버스에 채색 2018

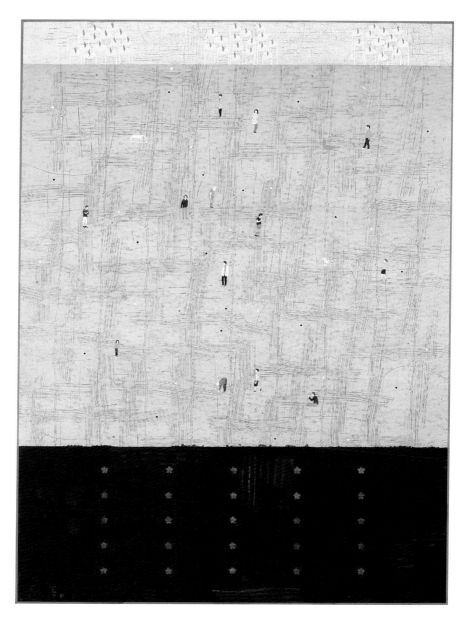

봄밤1520 259×193cm 캔버스에 채색 2015

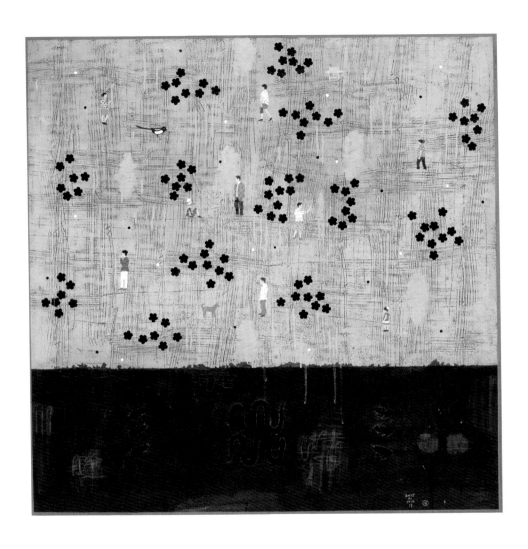

봄밤1518 130×130cm 캔버스에 채색 2015

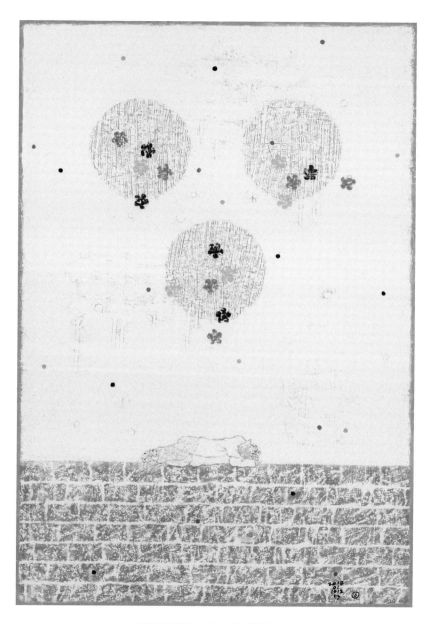

하얀 그림자1816 91×63cm 한지에 채색 2018

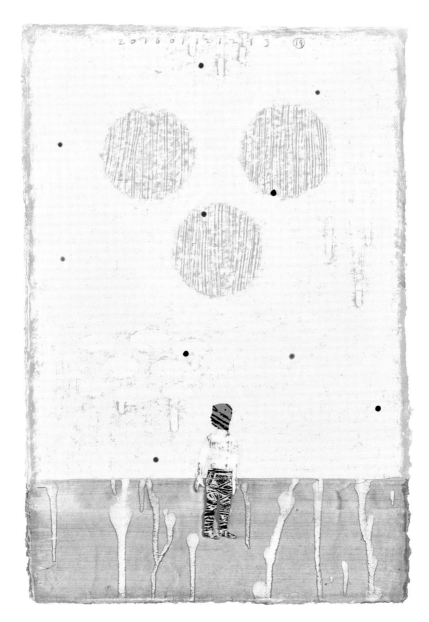

무외1619 32×47cm 한지에 채색 2016

무외1706 72×60cm 한지에 채색 2018

가두리 속 삶의 정경 위로 꽃비가 내리다

고충환 | Kho, Chung-Hwan 미술평론

작가는 낚시를 즐긴다고 했다. 거의 유일하다시피 한 취미라고도 했다. 어떤 사람에게 낚시는 구실이며 아이러니다. 무슨 말이냐면, 낚시는 고기를 낚는 것이 아니다. 시간을 낚고 세월을 낚고 기억을 낚고 회한을 낚고 유년을 낚는다. 마치 인터넷의 바다를 서핑하고 캡처하듯 흐르는 물속에서 단상들을 낚아 올린다는 점에선 같지만, 정신을 집중하는 것과 느슨하게 유지하는 등 집중력의 밀도감이 다르다. 집중은 일상의 일이지 낚시의 일은 아니다. 낚시의 덕목은 오히려 방임과 방심 쪽에 가깝다. 자기를 놓아버리는 것. 그렇게 방심하고 있어야 더 잘 보이고 더 잘 낚이는 것들이 있다. 할 일 없이 거닐 때 눈에 더 잘 들어오고 더 잘 붙잡히는 일들이 있는 법이다. 삶의 목적성을 내려놓는 방심이나 의식의 끈을 느슨하게 잡아 오히려 무의식을 투명하게 하는 소요가 예술과도 통하고 하다못해 공상과도 통한다. 그렇게 방심과 소요를 프리즘 삼아 보면 무엇이 보이는가. 바로 흐르지 않는 물을 통해 흐르는 물이 보인다. 표면을 통해 이면이 보이고 정적인 것을 통해 동적인 것이 보인다. 바로 정중동이 아닌가.

그렇게 작가의 화면은 정중동의 와중에서 건져 올린 시간이며 세월이며 기억이며 회한이며 유년의 단상들로 점경을 이루고 있다. 점경이라고 했다. 뭔가 아스라해서 잘 보이지도 잘 붙잡히지도 않는 풍경이다. 아득하고 아련한 풍경이라고나 할까. 이처럼 그 풍경이 아득하고 아련한 것은 흐르는 의식(아님 무의식?) 속에서 건져 올린 것들이며, 시간과 망각의 풍화로부터 건져낸 것들이기 때문이다. 그렇게 점경들 위엔 무슨 투명한 피막처럼 시간의 더께가 내려앉아 있고, 망각이 공기처럼 감싸고 있다. 그 투명한 더께와 공기 뒤편으로 무엇이 보이는가. 흐르지 않는 물을 통해 보이는 흐르는 물속에서 무엇이 보이는가. 여차하면 흔적도 없이 사라질 것들이며, 존재감이 희박해서 오히려 더 또렷하고 오롯한 것들이 보인다. 작가의 그림은 그렇게 흐르는 물속에서 건져 올린 것들이다.

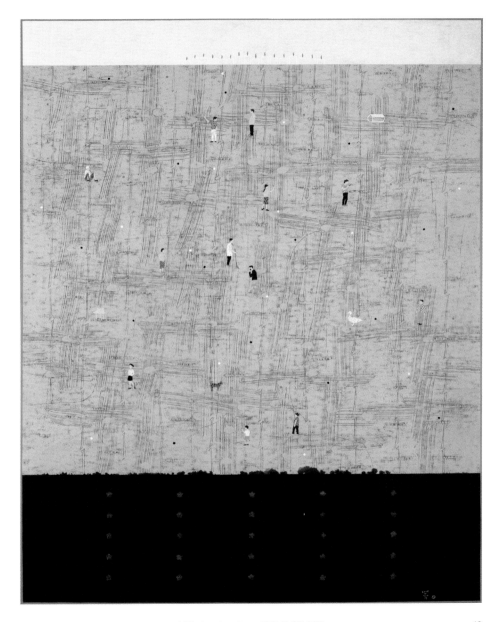

봄밤1502 227×181cm 캔버스에 채색 2015

작가는 그림을 마당에다가 비유한다. 그리고 알다시피 마당은 평면이다. 이렇게 해서 작가의 그림이 평면으로 와 닿는 이유가 설명이 된다. 너무 단순한가. 그래서 허망한가. 주지하다시피 평면은 모더니즘 패러다임의 핵심이며 중추가 아닌가. 회화가 가능해지는 시점이며 최소한의 조건이 평면이다. 이처럼 평면을 추구하는 이면에는 회화의 본질과 이유를 묻는 개념미술의 일면이 있고, 회화의 가능조건으로 회화를 소급시키는 환원주의적 태도가 있다. 작가는 말하자면 마당이라는 결정적인 베이스를 가정함으로써, 그리고 마당과 평면을 일치시킴으로써 의식적으로나 최소한 무의식적으로 회화 자체의 문제를 건드리고 있다. 마당은 누워있는 그림이고 평면은 서 있는 그림이다. 그렇다면 이처럼 누워있는 그림으로 하여금 어떻게 서 있는 그림에 일치시킬 것인가. 서 있는 그림을 어떻게 마당처럼 쓸 것이며 마루처럼 닦아낼 것인가. 여하튼 순백의 화면을 그렇게 쓸고 닦아야 비로소 그림이 되지가 않겠는가. 무정의 화면을 유정의 화면으로 바꿔놓을 수 있지가 않겠는가. 여기서 마당은 다른 말로 하자면 장이다. 장은 알다시피 회화의 됨됨이와 관련해 미학적으로 더 일반적이고 보편적으로 알려진 개념이다. 회화의 전제조건으로서의 장과 마당과 평면이 하나로 통하는 것. 그렇다면 작가는 이 장이며 마당이며 평면 위에 무엇을 어떻게 올려놓고 있는가.

작가의 그림은 그 실체가 손에 잡히는 모티브들에도 불구하고 사실은 평면적이고 관념적이고 추상적이다. 이를테면 핸드폰을 거는 사람, 물끄러미 쳐다보는 사람, 종종걸음을 걷는 사람, 새와 오리와 강아지 그리고 가위과 같은 일상의 정경들이 전개되고 있지만, 그것들은 하나같이 어떤 감각적 실재로서의 배경을 가지고 있지 않다. 적어도 외관상 깊이가 없는 평면 위에 일상으로부터 채집된 단상들이며 모티브들이 마치 콜라주 하듯 얹혀 있다(작가는 실제로 콜라주를 주요한 방법으로 차용하기도 한다). 원근법에 의한 환영인 깊이나 화면 속에 공간적인 깊이를 조성하는 내진감이 만들어낸 화면과는 사뭇 다르다는 점에서 감각적 현실을 재현한 공간으로서보다는 작가의 관념에 의해 재구성된 관념적 공간에 가깝다. 말하자면 작가의 작업에서 관심의 축이며 방법론의 축은 감각적 현실의 재현에 있기보다는 일종의 관념적 공간을 재구성해내는 일에 그 초점이 맞춰지고 있는 것. 그렇다면 이렇게 재구성된 작가의 관념을 읽어내는 일이 작가의 작업을 이해하는 첩경이 될 것이다. 이를테면 작가는

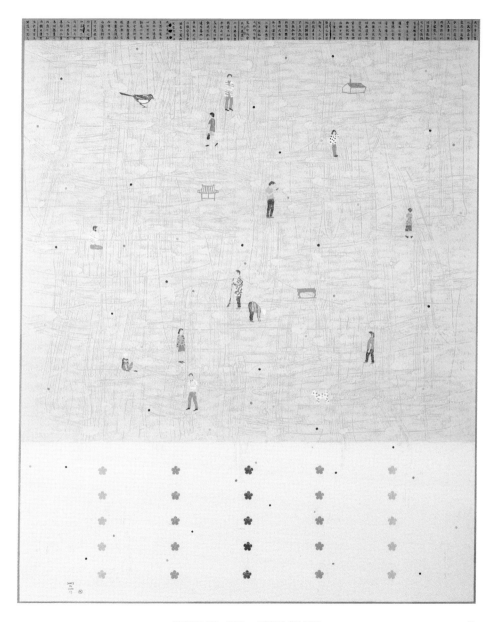

자신의 관념으로 세계를, 자연을, 일상을 어떻게 재구성해내고 있는가. 관념의 프리즘을 통해 본, 그래서 작가가 제안하고 있는 우주의 꼴은 어떤가.

작가는 그림을 마당(사실상 작가의 우주에 해당하는)에다가 비유한다고 했다. 그리고 그림을 마당처럼 비로 쓴다. 비유적으로 쓰는 것이 아니라 실제로 쓴다. 가늘고 딱딱한 나뭇가지를 엮어 만든 일종의 작은 비나 풀을 먹여 빳빳하게 세운 붓 내지 끝이 무딘 몽땅 붓을 붓 대신 사용하는데, 여러 겹 덧바른 안료 층 위에 이 비로 쓸어내리면 소지 자체의 신축성 탓에 화면에 비정형의 홈이며 자국이 생긴다(홈은 소지의 특성에 따라서 캔버스보다는 종이에서 더 또렷한 편이다). 그리고 그 위에 또 다른 안료 층을 덮고 마치 걸레로 마루를 닦아내듯 화면을 물로 씻어내는데, 그 수위를 조절하는 여하에 따라서 그림이 흐릿해지기도 또렷해지기도 한다. 여하한 경우에도 색 자체가 드러나 보이는 법은 없는데, 마치 시간의 지층으로부터 끄집어낸 듯, 기억의 한 자락을 건져 올린 듯, 과거로부터 불현듯 현재 위로 호출된 듯 아득하고 아련한 분위기가, 작가 고유의 아이덴티티랄 만한 특유의 아우라가 조성되는 것이다. 아마도 작가의 유년에 기인할 절간의 벽화처럼 시간의 흔적이며 풍화의 흔적 그대로를 고스란히 머금고 있는 색감이며 색채 감수성이 확인되는 부분이다. 이로써 어쩌면 작가의 관심은 그 흔적에 있을지도 모르고, 아예 어떤 흔적(이를테면 삶의 흔적 같은)을 만들고 조성하는 일에 있을지도 모를 일이다. 삶 자체보다는 삶의 흔적에 그 초점이 맞춰진 것인데, 비로 쓸어내린 스크래치(그 자체 삶의 상처며 트라우마의 표상으로 볼 법한)도, 굳이 씻어내고 닦아내면서까지 얻고 싶은 색 바랜 색감도 바로 그 흔적을 부각하는 일에 종사되고 있는 것이다.

그리고 이 일련의 과정 자체가 꽤나 의미심장한 의미를 내포하고 있기도 하다. 말하자면 작가는 비로 쓸고 걸레로 닦아내고 물로 씻어내는 과정을 통해서 그림을 그리고 만든다. 비로 쓸고 걸레로 닦아내고 물로 씻어낸다? 그렇게 그림을 그리고 만든다? 이야말로 자기수양이고 수신이 아닌가. 전통적인 그림에서 요구되던 태도며 덕목이 아닌가? 윤동주의 〈참회록〉에는 밤이면 밤마다(왜 하필이면 밤인가? 시인에게 밤은 무슨 의미인가? 암울한 시대며 현실에 대한 표상? 무기력한 존재의 표상?) 손바닥으로 발바닥으로 거울을 닦는 시인이 나온다. 뭘 참회할 일이 그렇게나 많았을까. 더욱이 시인이. 시인의 참회이기에 그 참회가 예사롭지가

않다. 시인의 참회? 자기반성적인 인간의 참회? 거울은 자기를 반영하는 물건이다. 그러므로 거울을 닦는 행위는 사실은 자기를 닦는 행위이다. 작가는 이렇게 비로 쓸어내고 걸레로 닦아내고 물로 씻어내는 그림을 그리고 만들면서 사실은 자기를 쓸어내고 닦아내고 씻어내고 있었다(방심과 소요를 위한 방편으로서 의미기능하고 있는 낚시 역시 일정하게는 이런 수신과 통한다). 그렇게 자신의 관념과 그림의 방법론을 일치시키고 있었다. 흔히 관념과 방법이 겉도는 경우와 비교되는 것이어서 더 신뢰감이 가고 설득력을 얻는 편이라고 생각한다.

 작가의 그림은 감각적 현실을 재현한 것이기보다는 관념적 현실을 재구성한 것이라고 했다. 마당이며 장이며 평면적 조건으로서 배경을 대신한 것이나, 쓸고 닦고 씻어내는 방법론에다가 자기수양이며 수신의 관념적 의미 내지 실천논리를 일치시킨 것이 그렇다. 이처럼 관념적인 그림은 상대적으로 상징이며 표상형식이 강한 편이다. 작가의 그림에 등장하는 전형적인 상징으로는 대개는 화면의 정중앙에 위치한 큰 물방울과 원형을 들 수가 있겠다. 작가의 말을 빌리자면 물방울은 사람들이 흘린 피와 땀과 눈물을 상징한다고 했다. 삶의 희로애락을 압축해놓은 상징이다. 그리고 그 상징적 의미는 작가의 그림을 시종 뒷받침해온 산조의 주제의식과도 통한다. 산조 곧 노랫가락이란 것이 원래 삶의 희로애락을 녹여낸 것이 아닌가. 그리고 원형은 완전하고 온전한 삶의 지향을 상징하고, 반복 순환하는 존재의 원리(비의?)를 상징한다. 알다시피 원은 시작도 없고 끝도 없고 밑도 없고 위도 없다. 구심력과 원심력으로 작용하는 운동이 있지만 방향도 없다. 다만 끊임없이 연이어지면서 되돌려지는 과정이 있을 뿐. 아마도 그렇게 연이어지면서 되돌려지는 원주는 이렇듯 반복 순환되는 존재와 더불어 윤회하는 존재도 의미할 것이다. 어쩌면 우리 모두는 그 억만 겁의 원주 위에 잠시 잠깐 등록되어졌다가 삭제되는 찰나적인 존재들일지도 모른다.
 작가는 이처럼 의미심장한 의미들을 각각 물방울과 원형이라는 상징과 표상형식에 담아냈다. 여기서 상징과 표상이 강하면 자칫 그림이 도상학적으로 빠질 수도 있는데, 그러나 작가의 그림은 도상학에 빠지지가 않는다. 알다시피 비로 쓸고 걸레로 닦아내고 물로 씻어내는 지난한 과정을 통해서 상징과 표상의 꼴이 그림의 살의 일부가 될 지경으로 스며들게 한 것

이다. 상징과 표상의 의미를 무리 없이 전달하면서도 도상학에 빠지지 않는 것, 그것은 전적으로 감각의 문제이며 작가의 능력에 의한 것이라고 봐야 할 것이다.

작가는 이처럼 관념적 현실을 재구성한다. 그리고 그렇게 재구성된 현실을 한정하는데, 바로 그림의 가장자리를 일종의 띠 그림으로 둘러친 것이다. 삶이 전개되는 장으로서의 마당이 갖는 의미를 삶의 가두리라는 또 다른 의미로 강조한 것이다. 삶의 의미를 지시하기 위해 각각 마당과 가두리가 호출되고 있는 것인데(보다 일반적으론 무대의 개념을 떠올려볼 수가 있겠다), 현실을 재구성하기 위한 일종의 관념적인 장치로 이해하면 되겠다.

그리고 그렇게 재구성된 현실 위로 꽃비가 내린다. 매화 꽃잎이다. 어떤 매화 꽃잎은 무슨 밭고랑인양 가로 혹은 세로로 줄을 짓고 있어서 저마다 살아온 삶의 고랑(작가의 용어로 치자면 주름)을 보는 것 같다. 그리고 어떤 매화 꽃잎은 별자리로 둔갑해 사람들의 꿈을 대리하고, 이도저도 아닌 꽃잎들은 그저 삶의 정경 위로 축복처럼, 위로처럼 흩날린다. 그리고 그렇게 흩날리면서 쓸쓸한 삶을 감싸 안는다.

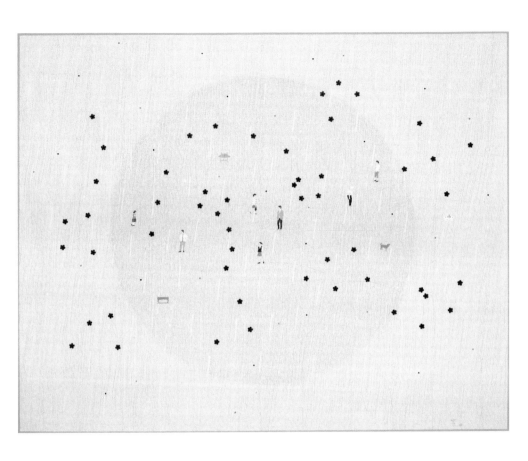

비온 후1506 181×227cm 캔버스에 채색 2015

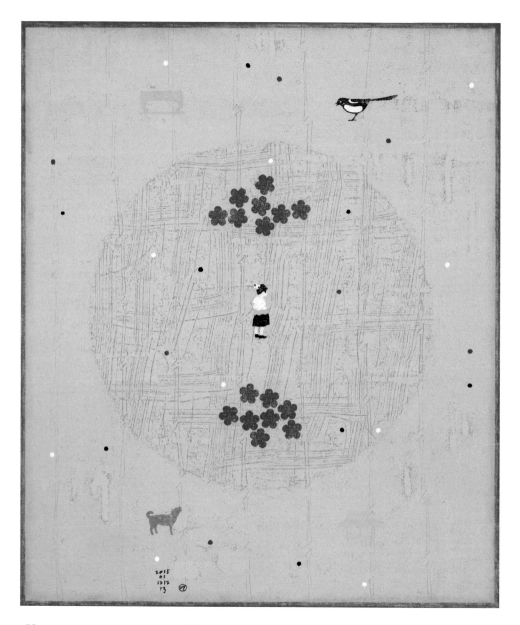

양지1507 72×61cm 캔버스에 채색 2015

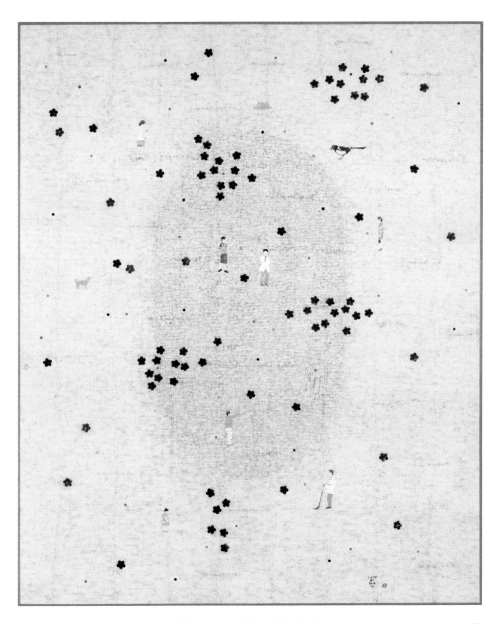

해질녘1417 162×130.3cm 한지에 채색 2014

Installation view, 갤러리 그림손 2013

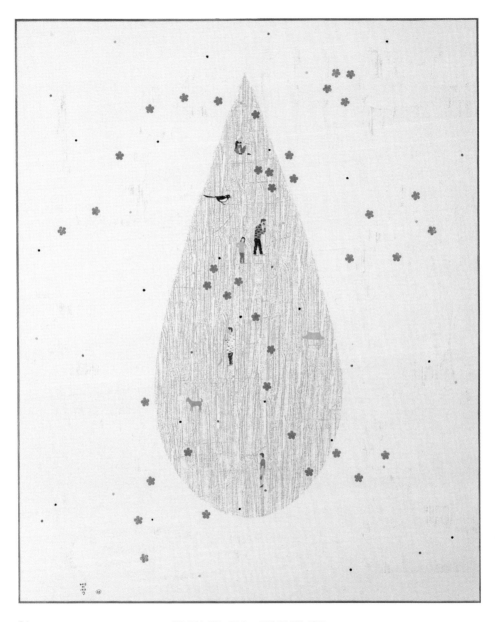

산조1324 162×130.3cm 캔버스에 채색 2013

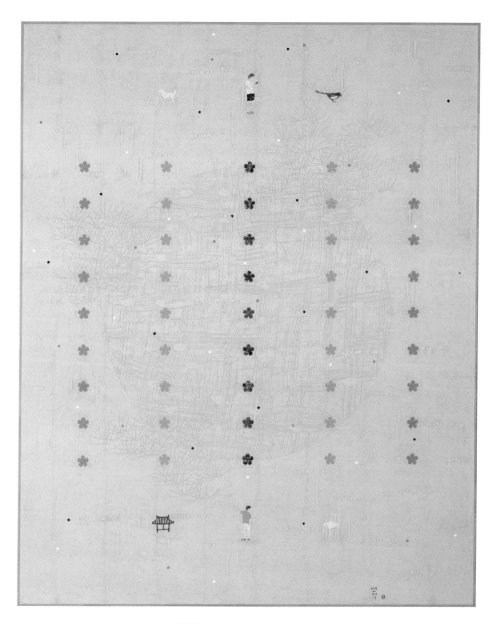

산조1323 162×130.3cm 캔버스에 채색 2013

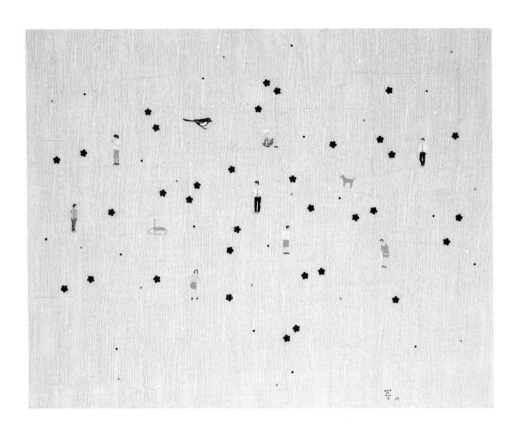

새벽1408　130.3×162cm 캔버스에 채색　2014

서설1504 181×227cm 캔버스에 채색 2015

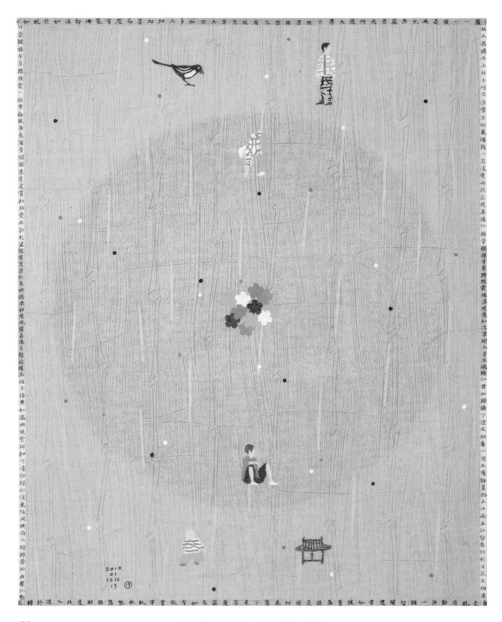

산조1013 91×72.5cm 캔버스에 채색 2010

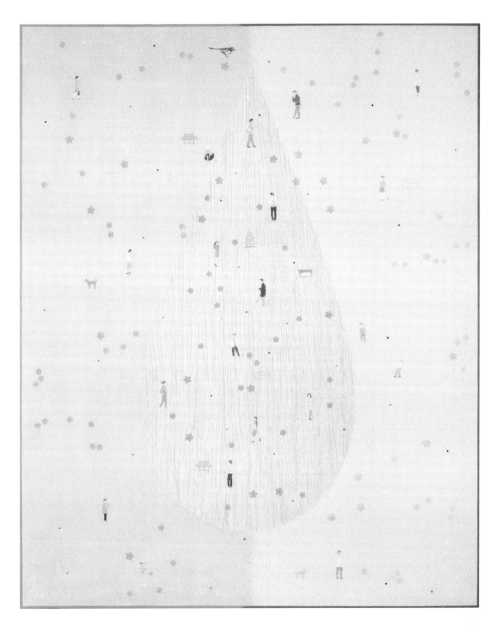

음과양1208 227×181cm 캔버스에 채색 2012

Lee Man Soo 'Canvas Yards'

Park Youngtaik (Art critic, Kyonggi University)

Lee Man Soo's recent series of works is entitled 'Tune'. The particular Korean word he uses for this, sanjo, means "scattered tune", even "senseless noise"...

Perhaps this title explains the way each picture overflows with poetic feeling, reverberating with rhythms and stimulating sounds of all kinds. The pictures contain poetry and music. Lee seems to have wanted to paint works from which Korean tones and rhythms ooze forth. The works are visualizations of a kind of almost iconoclastic sound, the antithesis of classical music, as if all they contain all the sounds of nature and the man-made universe, ripened to maturity. It seems Lee wants to offer us a gathering of images and sounds. But above all, these sounds and images gather into memories of the artist's youth and hometown, spreading them out by gently stirring our senses of sight and hearing. The pictures are terribly empty, and restless.

Plum blossom falls like snowflakes onto a canvas marked, as if by a broom, with a multitude of lines and brush strokes. People and birds, houses and flowers, cars and dogs, float on a simple ground of ripened, leached yellow clay. The figures standing alone on this colourless, watery canvas look utterly lonely.

There are desolate spring days where flowers scatter like snowflakes, bamboo forests shaking in a full wind, afternoon sunlight shining on somebody's back, birds having flown down into a garden and pecking at something, a dog wandering slowly somewhere; somebody's face keeps dimly appearing and vanishing, again and again, floating over flickering memories. Every so often, the many lines turn into waterfalls and to valleys, and soon to the thick forests on the next hill beyond the mountain range that separates Seoul from Korea's eastern provinces and the sea. Two faint figures towards the bottom of the picture give us a flickering glimpse of the kwanpokdo and kwansudo waterfall painting

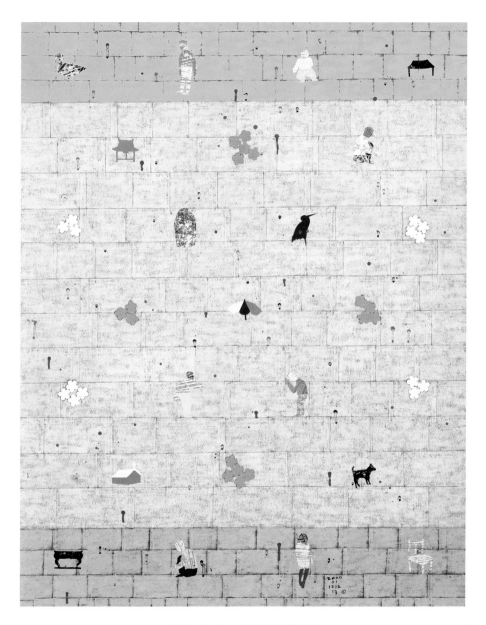

산조0715 117×91cm 한지에 채색, 꼴라쥬 2007

genres of a bygone age. At a certain moment, irresistibly and without warning, the canvas becomes infinite and captivates us completely. It is highly 'sentimental'. In terms of feeling, it is sophisticated and harmonious. Personally, I think a lot of these scenes have their origins in Lee's hometown of Gangneung. He shows us, unfolding in faint colours, places full of bamboo and plum blossom, seashores and lakes, memories of the nature of the place comprising house and garden, and a number of symbols. The faded, peeling and disintegrating sense of colour suggests distant, vague memories of time gone by; the lines and furrows made from multiple layers hint at the sunken sediments of the past.

A unique background of glue applied to Korean hanji paper, followed by repeated coats of yellow clay and chalk powder, is covered in gentle, light colours. More than having been simply painted on or having soaked in, these coatings have adhered completely to the paper, forming a strong, transparent base. This skin is of a certain thickness, so that the scratches and fillings-in on its surface replace brush strokes to evoke a unique flavour of line drawing. Despite its extreme flatness, the scars from scraping, the painted images and the stuck-on figures produce a subtle effect of unevenness on the canvas, evoking a sense of space. The canvas thus shows us a bas-relief. The canvas, formed by the meeting of drawn parts; collages of cut-out printed paper; brush strokes and lines crossing the seemingly empty background from top to bottom, left to right; and little lines of figures, possesses a unique luminosity. The elements placed on the flat surface exist on an equal basis. Types of pantheistic and animistic ways of thinking are present here. In the colours and repetitive structures of this flat canvas, which has shut out both light and space, we find small forms, circulating, irrespective of centre or periphery, staring at one another or just hovering. Rather than being placed as individual entities, they are implicated within the invisible web of karma, and we interpret them as such.

Vertical traces left by drawing with a twig, used like a brush or knife or some other tool, look just the patterns left after a yard has been swept with a broom. It is mottled with the spots and afterimages of countless relationships and traces of time engraved on the ground, tracks left by passing time, and the lives led by all sorts of creatures together with the earth/ground. Lee's canvases are traditional Korean yards. He sets them up as the yard of his childhood home. The background becomes the yard, with brush strokes used like a sweeping broom, while the traces of the things that fill the yard have been drawn in, and cut out and stuck on. Lee has recalled his memories of yards and reconstituted them on these canvases. This world, unfolding beneath as in a bird's eye view, presents to us nature and inanimate objects; strange scenes teeming with humanity. It is as if the perspective of a traditional East Asian landscape painting is crawling across this low, flat surface. Above all,

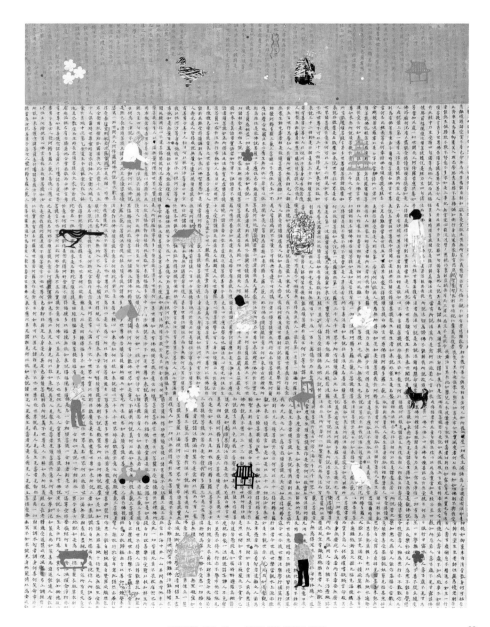

these pictures, quiet and refined imprints of the artist's private memories and humanity, are difficult to approach.

The nature of the yard, as a place, displays characteristics particular to Korean culture. A relatively large space, the Korean yard was a place where people, domestic and wild animals, flowers and birds lived together as one family; onto this was imposed the passing of the four seasons, and it snowed and rained and flowers fell and birds flew in to roost. It contained the footprints of our grandparents, glimmering images of their turned backs; people were born and came into it; others died, leaving the yard as the final place before the severance of links with life, and the journey to the mountain. It seems as if, suddenly feeling how he has grown older, the artist has recalled his hometown; his house with its yard. As such, Lee's recent works have been actively filled with personal stories and narratives. His means of expression - the juxtaposition of nature and humanity, double canvases, harmonious colours in pastel tones - are the same as before, but his recent works push these things a little into the background. These are pictures that are appealing and strongly decorative, while the artist's attempt to bind traditional aesthetics and thought together with this leave us with a lasting impression.

The pictures are full of images related to the hometown of the artist's youth, of recollections of the scenes he witnessed when walking its streets. They are memories of landscape; residual images that can appear and disappear, on demand, in the present. Lee has searched his memory and brought these images, flapping like fish fins and sparkling like knife blades, into the present. Placed on the back of the flowing present in which the pictures are painted, these memories of the past stop for a moment, trembling, then soon turn hard and fall like the petals of a flower. Passed time pulls itself along with secret, obscure introspection. Lee calls up the specific experiences and memories of his past, countless furrows and waves in time, onto his canvas. His pictures are like a sort of consciousness, remembering and engraving these memories. Using colours, symbols/figures, strokes of a paintbrush/broom, Lee writes down these hazy, fishy, painfully cold and numb memories and stories of a furrowed time, buried under several layers.

The furrows here are scars on the skin of an inanimate object, displaying the memories of time and life lived hitherto. The memories are furrowed. "Furrows are passageways for the relationship between all things that exist, or for consciousness; continuous tracks left by actions. They therefore converge in time, as transparent lines." (From the artist's notes.)

Perhaps this is why Lee's pictures are full of delicate furrows, and bulging, winding furrows. He paints furrows with his brush/broom. This world is full of furrows. The artist

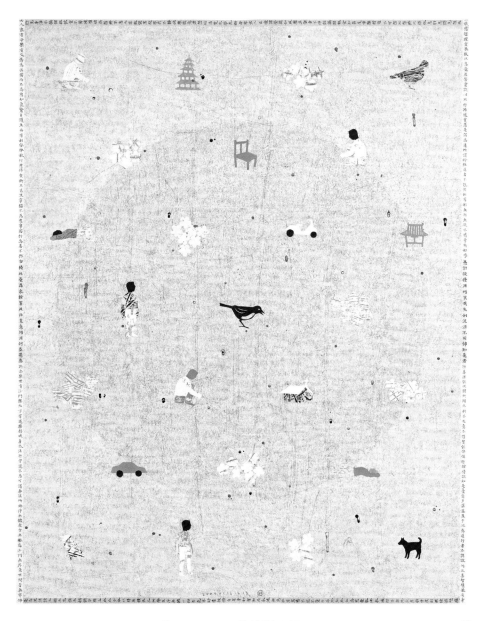

is therefore saying that furrows are "proof of the existence" of all existing objects and living things. Now, formally and physically, furrows become lines and these in turn create the ultimate form. The artist has called the images of life and memories and rhythms spread continuously throughout furrows, "tunes". As has been mentioned above, "Tune" is the title given to this series of works. These pictures, recorded under such a title with its Chinese characters - the origin of the Sino-Korean word sanjo (散調) - are "an expression of lonely spring days, flower petals scattering and the sound of a forest shaking in the wind, and the faint faces and objects we see floating in the tracks of time and space that interfere between all these things" (From the artist's notes).

Lee paints East Asian colours and white clay onto his flat papers and canvases, then sweeps them. This can be seen as on a par with the power of a normal hair-bristled brush. It involves filling in the furrows and peeling off the colours that he has been painting. This creates the feeling of something showy but empty, something deep, that is left after everything has gone past, after everything has been emptied and erased and decoloured over and over again. These multiple strokes of the broom/paintbrush are the countless overlapping conflicts, agonies and stories of human life, as well as a sort of therapy that washes them away. Lee has recalled a yard, some time between dawn and dusk. The yard of his youth, to him, was "a space open to all; a place like a mirror, where all not only all life's appearing and disappearing desires are visible, but everything in nature can be observed and thought about". Brushing/sweeping the canvas, as if sweeping the yard, he says, "is a washing away of something; an act of the mind that allows freedom from life's ceaselessly welling up desires and obsessions, while ruminating on the things buried beneath".

Thus are the colouring and decolouring repeated. The writing and erasing and painting and peeling away continue. Like the rhythm of a tune. By repetition of the process of drawing and painting and wiping away just as much as has been painted, the artist attempts to reach "a point where the furrows of life can be affirmed, and the delight of lines with a sense of rhythm and transparent colours". This is no less than "a description of the moment of climax, and an experience of a moment of absolute emptiness".

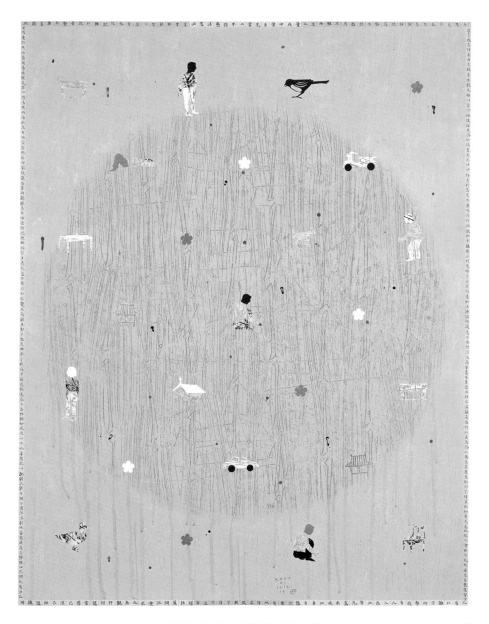

산조0740 117×91cm 한지에 채색, 꼴라쥬 2007

마당 깊은 화면

박영택 | 경기대학교, 미술평론

이만수의 근작은 '산조散調'란 제목을 달고 있다. 흩어진 소리, 허튼 소리라!

그래서인지 그림들마다 잔잔하고 시정이 넘치면서 은은한 운율과 청각을 자극하는 소리들로 무성하다는 느낌이다. 그림 속에 시가 있고 음악이 있다. 우리네 가락과 운율이 짙게 베어나오는 그런 그림을 그리고 싶었던 가 보다. 정악에 반한 자유로운, 파격에 가까운 음으로 모든 자연의 소리와 인간세의 소리가 다 들어와 무르녹은 그런 음의 시각화, 아울러 이미지와 소리가 하나로 고인 그림을 길어 올리고자 했던 것 같기도 하다. 그런데 그 소리/이미지는 무엇보다도 유년의 기억과 고향에 대한 추억으로 몰려 이를 시각과 청각 모두를 가볍게 흔들어대면서 흩어진다. 그림이 무척 허정하고 스산하다.

죽죽 그어놓은 듯한 붓질/선묘 자국이 빗질처럼 나있는 화면에 매화꽃이 눈송이처럼 떨어진다. 삭히고 걸러낸 토분색이 그대로 마당을 이룬 화면에 사람과 새, 집과 꽃, 차와 개 등이 둥둥 떠 있다. 무채색으로 가라앉아 멀건 화면에 홀로 서있는 이는 만사 고독해 보인다.

눈발마냥 꽃송이 흩날리는 적막한 봄날, 잔잔한 바람에 마냥 흔들리는 대나무 숲, 누군가의 등에 비치는 오후의 햇살, 마당에 내려와 무언가를 쪼아대는 새들, 느릿느릿 걸어 다니는 개가 있고 그런가하면 가물가물한 추억 위로 떠다니는 흐릿해진 어떤 이의 가물거리는 얼굴이 보였다 사라지기를 반복한다. 더러 죽죽 그어놓은 자국이 폭포가 되고 계곡이 되는가 하면 이내 대관령 고개 넘어가다 보이는 주변 산의 울울한 나무가 된다. 하단에 흐리게 그려진 인물을 보니 옛사람이 그린 관폭도나 관수도 또한 아른거린다. 화면은 순간 경계없이. 대책없이 무한해서 마냥 황홀하다. 무척이나 '센티멘탈'하다. 그리고 감각적으로 세련되게 조율되어있다. 나로서는 이 장면의 설정이 다분히 그의 고향 강릉에 관한 추억에서 연유한다고 생각한다. 대나무와 매화꽃이 가득하고 바닷가와 호수가 자리한 곳, 집과 마당이란 장소성에 대한 기억을 몇 가지 상징들과 함께 아련한 색채로 펼쳐 보이고 있다. 아련하고 박락되어 문

산조0860 170×120cm 캔버스에 채색 2008

드러진 색감은 지난 시간의 아득함과 아련한 추억, 몇 겹으로 주름을 만들고 가라앉는 시간의 퇴적을 암시한다.

한지 위에 아교를 바르고 토분과 호분을 반복하여 칠해 만든 독특한 화면은 부드럽고 연한 색채로 덮여 있다. 그것은 칠해지거나 스며들어 있기 보다는 종이와 완전히 밀착되어 견고하고 투명한 지지대가 되었다. 일정한 두께로 마감되어 있어서 그 피부 위를 긁고 메꿔서 생긴 자국이 붓질을 대신해서 독특한 선묘의 맛을 자아낸다. 지극히 평면적이면서도 긁어서 생긴 상처들과 그려진 이미지, 그리고 콜라주로 부착된 도상들로 인해 화면은 섬세한 요철효과로 인해 공간감을 자극한다. 해서 화면은 매우 얇은 저부조를 만들어 보인다. 그려진 부분과 인쇄된 종이를 오려 붙여 만든 콜라주, 여백 같은 바탕 화면에 수직과 수평으로 지나가는 붓질/선, 작게 위치한 일련의 도상들이 만나 형성한 화면은 독특한 시감을 만드는 데 주어진 평면 위에 자리한 것들은 평등하게 존재한다. 여기에는 일종의 범신론적이고 물활론적 사유가 고여있다. 빛과 공간을 배제한 이 평면적인 화면은 색채와 반복적인 화면 구조 속에서 작은 형상들은 중심과 주변도 없이 순환되고 서로를 바라보거나 서성인다. 이들은 개별적인 개체로서 자리하는 존재이기 이전에 인연의 그물로서 연루되어 그 보이지 않는 관계 속에서 읽혀진다.

나뭇가지가 붓이나 칼, 연장이 되어 수직으로 흩어나간 자취는 마치 마당에 빗질을 해서 생긴 흔적 같다. 땅위에 새긴 무수한 인연과 시간의 자취, 지난 시간의 궤적과 뭇 생명체들이 대지/마당과 함께 했던 삶의 얼룩과 잔상들이 아롱진다. 그의 화면은 그대로 우리네 전통적인 마당이다. 그는 화면을 유년의 집 마당으로 설정했다. 바탕은 마당처럼 처리되고 붓질은 빗질처럼 구사되는 한편 마당에 서린 모든 흔적들을 촘촘히 그려 넣고 오려 붙였다. 그는 추억 속의 마당을 화면 위로 불러들여 재구성했다. 조감의 시선 아래 펼쳐진 세계는 자연과 사물, 인간이 바글거리는 기이한 풍경을 선사한다. 마치 산수화에서 접하는 시방식이 납작하게 평면화 시킨 공간 위로 스물 거리며 지나간다. 무엇보다도 작가의 내밀한 추억과 인성에서 차

분하고 격조 있게 스며 나오는 이런 그림은 쉽게 접하기 어려운 것이다.

한국인에게 마당이란 장소성은 한국 문화 특유의 성격을 고스란히 보여주는 장소다. 비교적 넓은 마당을 두고 사람과 가축, 짐승과 꽃과 새들이 한 식구로 살았으며 그 위로 사계절의 시간이 내려앉았고 눈과 비가 왔으며 꽃잎이 떨어지거나 새가 날아와 앉았다 갔을 것이다. 할아버지와 할머니의 발자취와 그분들이 뒷모습이 어른거리고 누군가 태어났고 누군가 죽어서 그 마당을 마지막으로 생의 인연을 끊어내고 산으로 갔을 것이다. 어느덧 적지 않은 시간을 보낸 작가는 문득 고향과 마당 있던 자신의 집을 떠올려본 것 같다. 근작은 그런 의미에서 개인적인 사연과 서사를 적극적으로 담아낸 그림이다. 이전부터 지속되어왔던 자연과 인간의 병치와 이중화면, 파스텔 톤으로 조율된 색채 등 표현방식은 여전하지만 근작은 그것들을 좀더 안으로 밀어 넣고 있다. 맛깔스러우면서도 장식성이 강한, 동시에 전통적인 미감과 사유를 하나로 묶어내려는 시도가 눈에 밟히는 그림이다.

그림은 작가의 유년시절 고향과 관련된 이미지들이자 그곳을 다니는 길에서 본 풍경들을 소환한 것들로 채워져있다. 그것은 추억의 풍경이자 현재의 시간에서 수시로 출몰하는 진행형의 잔상들이다. 그는 기억을 더듬어 비늘처럼 파득이고 칼날처럼 반짝이는 것들을 현재의 시점 위에 올려놓았다. 그림을 그리는 현재의 시간, 흐르는 그 시간의 등위에 과거의 기억들이 잠시 멈춰서서 부르르 떨다가 이내 응고되어 꽃잎처럼 진다. 지난 시간은 내밀하고 침침하게 내성적으로 자신을 이끈다. 그는 자신이 겪었던 구체적인 경험과 기억들, 무수한 시간의 주름과 결들을 납작한 평면위로 호명한다. 그림은 그 주름을 기억하고 각인하는 무슨 의식과도 같다. 그는 몇 겹으로 눌려있고 주름져있던 그 시절의 아련하고 비릿하고 가슴 아프게 시리고 저린 기억/사연들을 색채와 기호/도상들로, 빗질/붓질로 써나간다.

여기서 주름은 한 사물의 피부에 눌려있는 시간과 살아온 생의 기억들을 보여주는 상처다. 기억은 주름져있다. "주름은 존재하는 모든 사물들과의 관계 혹은 의식의 통로이며 행위의 연속된 궤적이므로 시간 속에서 투명한 선으로 수렴된다."(작가노트)

그래서인지 그림은 미세한 주름, 두드러진 굴곡같은 주름들로 채워져있다. 그는 붓/빗으로

주름을 그린다. 이 세상은 온통 주름투성이다. 따라서 주름은 존재하고 있는 사물들과 살아 숨 쉬는 모든 것들에 대한 '존재증명'이라고 작가는 말한다. 이때 형태적 혹은 물리적으로 주름은 선이 되며 이는 형태의 최전선을 이룬다. 작가는 주름 속에 분포되어 지속되는 삶의 모습과 기억 혹은 리듬을 '산조'라 부른다. 앞서 언급했듯이 그의 그림은 '산조'(散調)란 제목을 달고 있다. 이 상형문자로 기록된 그림은 "적막한 봄날, 바람에 흩날리는 꽃송이와 흔들리는 숲-소리, 마당과 들녘, 산과 바다-그리고 이 모든 것들 사이에 개입하는 시간과 공간의 궤적 속에 부유하는 희미한 얼굴들과 사물들에 대한 표현이다."(작가노트)

 그는 납작한 평면의 종이/캔버스의 피부위에 동양화물감과 백토를 칭하고 빗자루질을 한다. 그것은 모필의 필력과 동일시된다. 골을 메꾸고 칠해나간 색들을 다시 벗겨내는 일이다. 비워내고 지우고 탈색을 거듭해서 만든 그야말로 허정하고 깊은, 모든 것들이 다 스친 후에 마지막으로 남겨진 느낌을 만든다. 여러 번의 빗질/붓질은 사람 사는 일의 갈등과 고뇌, 무수한 사연의 겹침들이자 그것들을 씻고 닦아내는 일종의 해원과도 같다. 그는 새벽 혹은 해거름 그 사이의 지점에서 마당을 떠올렸다. 그에게 어린 시절 집 마당이란 "모두에게 열려있는 공간이며, 생겨나고 사라지는 삶이 욕망뿐 아니라 자연의 모든 것들이 관찰되고 사유되어지는 거울과 같은 장소"다. 그 마당을 쓴다는 느낌으로 화면에 붓질/빗질을 하면서 쓰는 것은 "무엇인가를 씻어내는 일이자 그곳에 묻혀있는 인연들을 반추함과 동시에 끊임없이 솟아나는 삶의 욕망과 집착의 반복으로부터 자유로울 수 있는 마음의 행위"란다.
 해서 채색과 탈색을 반복한다. 쓰고 지우고 칠하고 벗겨내기를 지속한다. 마치 산조의 리듬처럼 말이다. 긋고 칠하고 칠한 만큼 닦아내는 과정의 반복을 통해 작가는 "삶의 주름들을 긍정할 수 있는 지점에 이르고 리듬감 있는 선조와 투명한 색조의 희열"에 이르고자 한다. 그것은 "절정의 순간에 대한 서술이며 텅 비어있는 순간에 대한 체험"에 다름 아니기에 그렇다.

산조0834 181×227cm 캔버스에 채색 2008

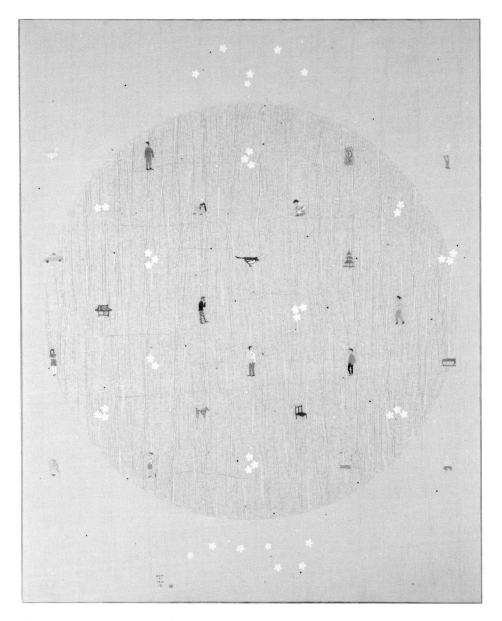

산조1026-새벽 227×181cm 캔버스에 채색 2010

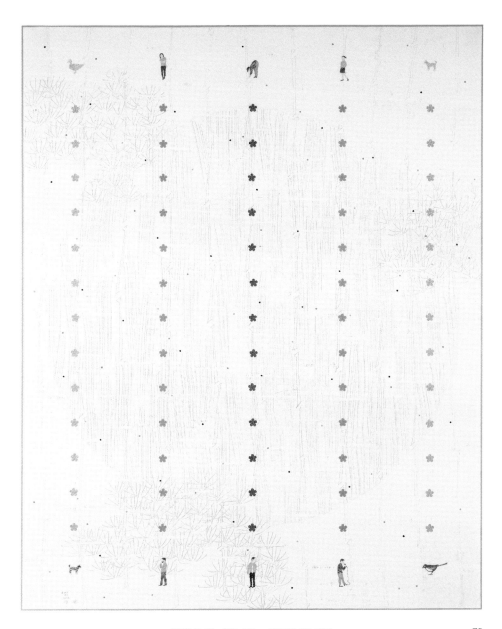

산조1111-봄눈 227×181cm 캔버스에 채색 2011

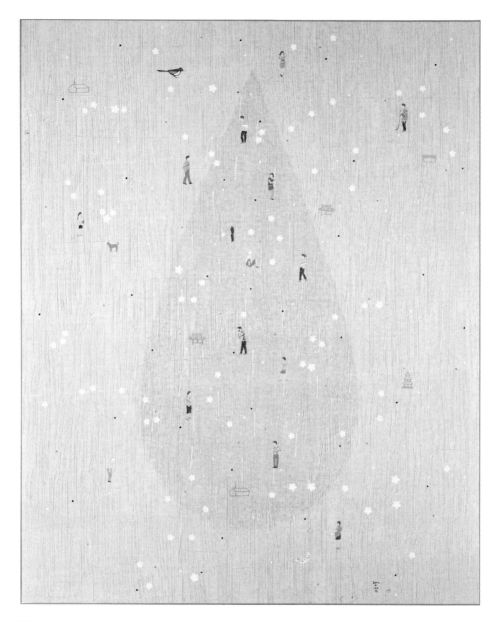

산조1207-새벽 227×181cm 캔버스에 채색 2012

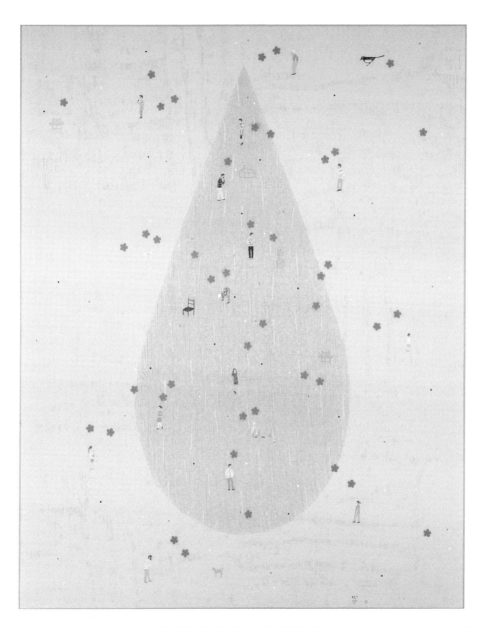

산조1201-봄날 227×181cm 캔버스에 채색 2012

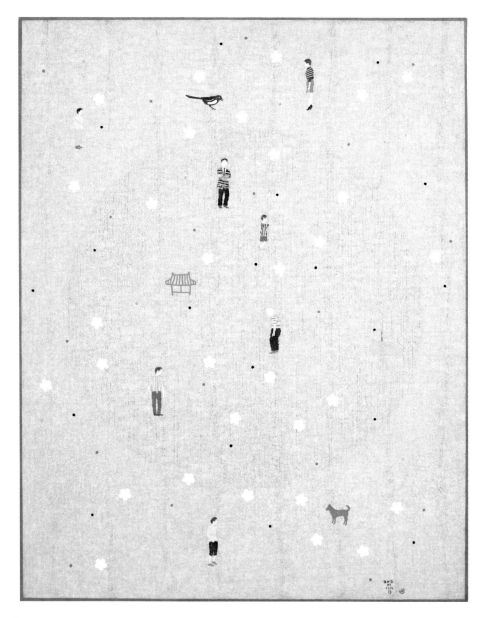

산조1205-해질녘 117×91cm 캔버스에 채색 2012

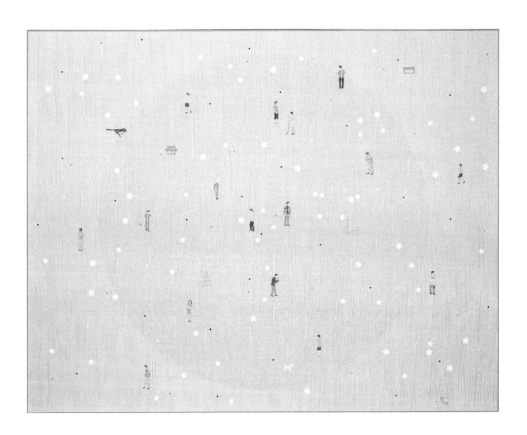

산조1219-새벽 181×227cm 캔버스에 채색 2012

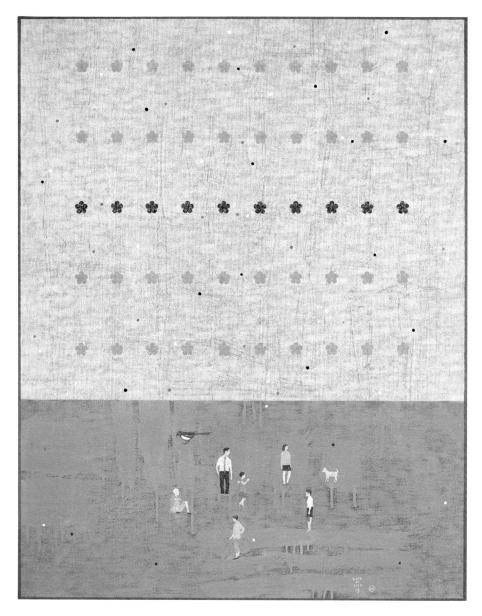

산조1226-청명 117×91cm 캔버스에 채색 2012

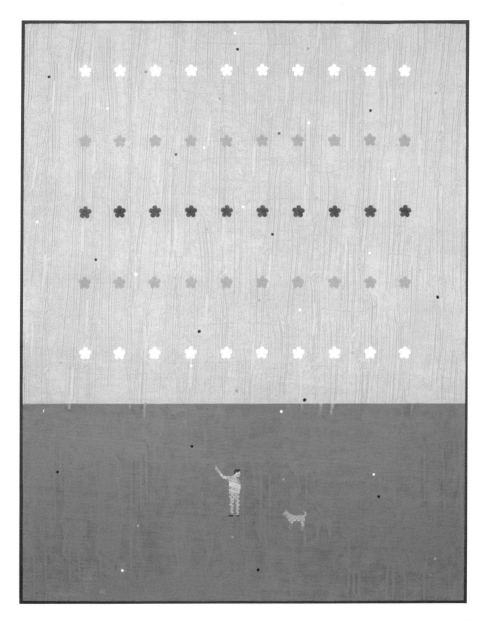

산조1221-청명 117×91cm 캔버스에 채색 2012

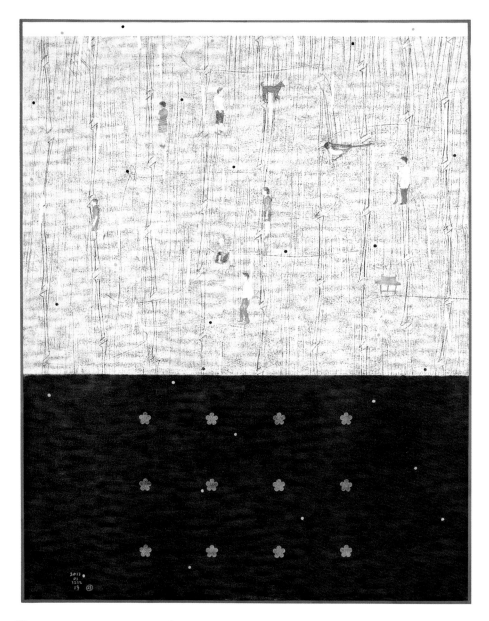

산조1223-봄날 117×91cm 캔버스에 채색 2012

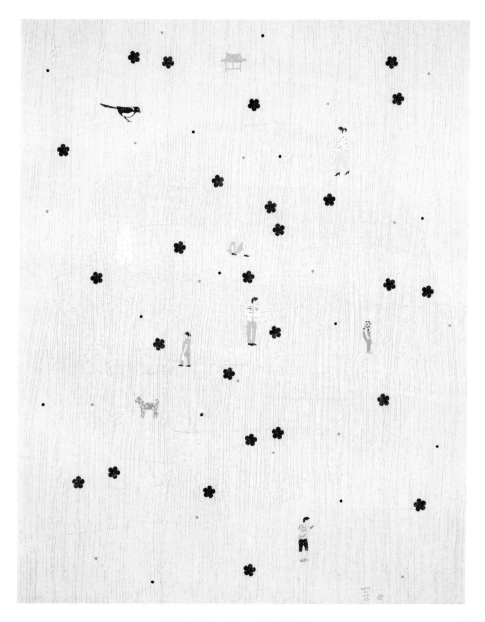

산조1315-새벽 117×91cm 캔버스에 채색 2013

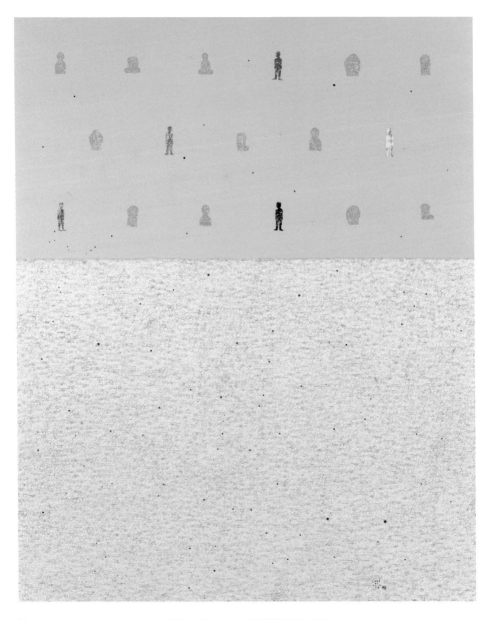

산조0631 227×181cm 한지에 채색, 꼴라쥬 2006

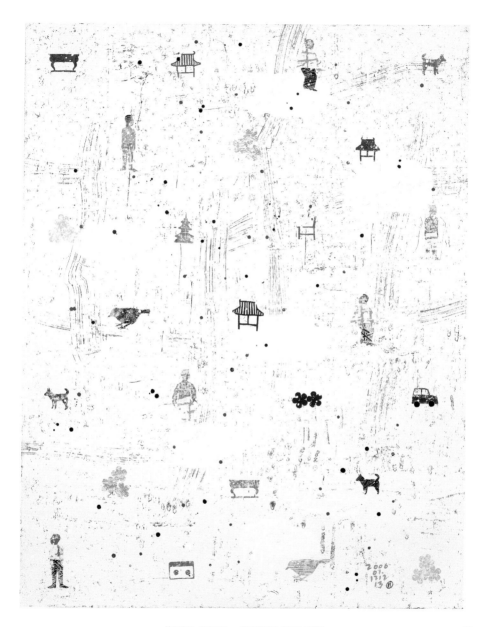

산조0611　117×91cm　한지에 채색, 꼴라쥬　2006

산조0610 162×260cm 한지에 채색, 꼴라쥬 2006

산조0612 360×171cm 한지에 채색, 꼴라쥬 2006

산조0622 260×162cm 한지에 채색, 꼴라쥬 2006

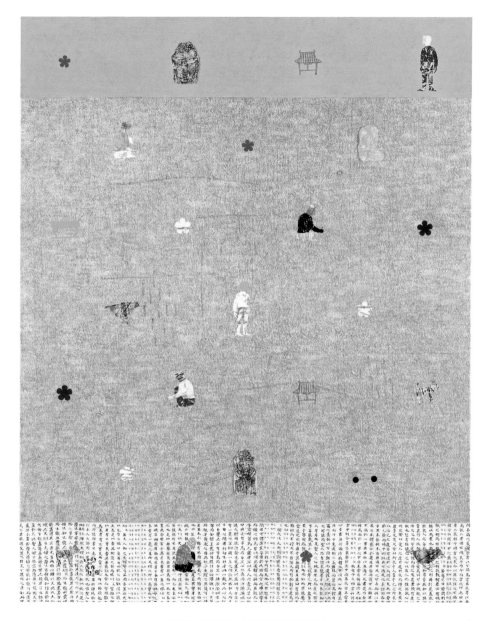

산조0705　117×91cm　한지에 채색, 꼴라쥬　2007

산조0634 260×162cm 한지에 채색, 꼴라쥬 2006

산조0703 227×181cm 한지에 채색 2007

산조0704 227×181cm 한지에 채색 2007

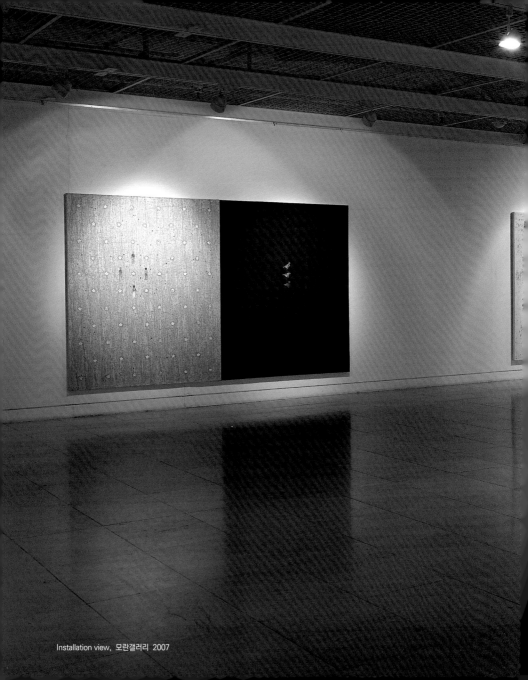

Installation view, 모란갤러리 2007

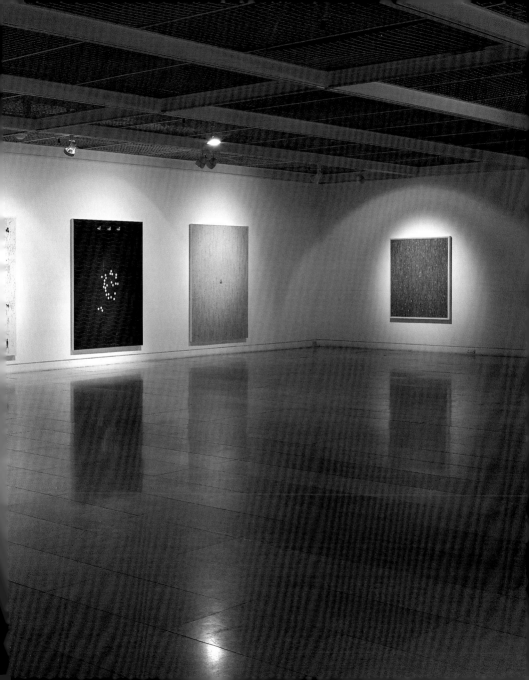

쇄소-곤학 162×393cm 한지에 채색, 꼴라쥬 2000

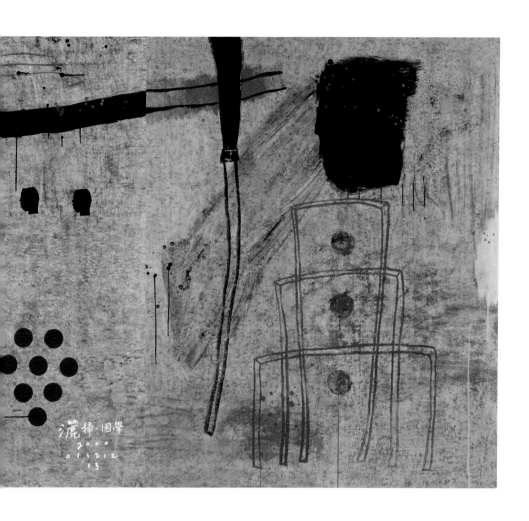

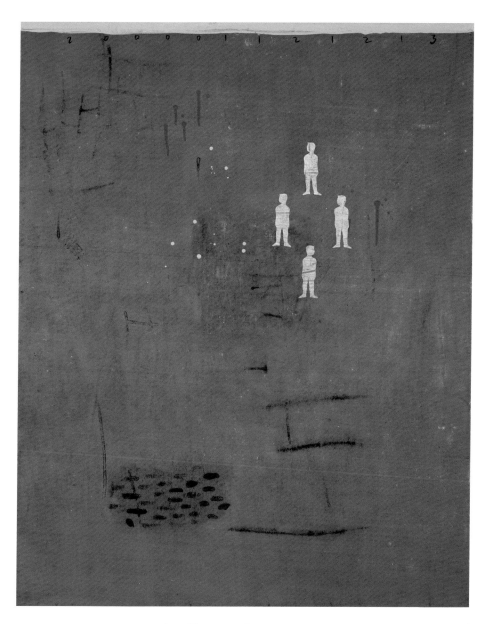

산조-투명함 117×91cm 한지에 채색, 꼴라쥬 2000

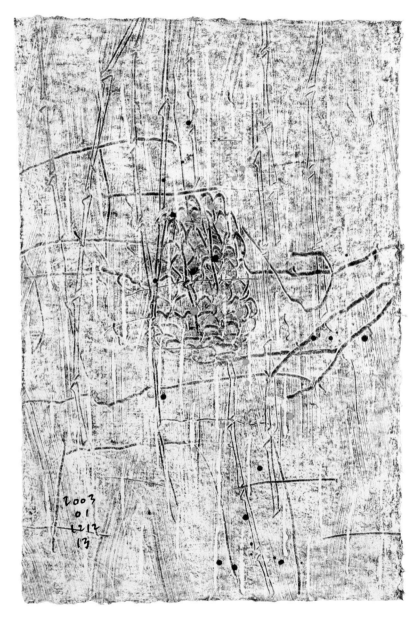

산조-투명함 93×63cm 한지에 채색 2003

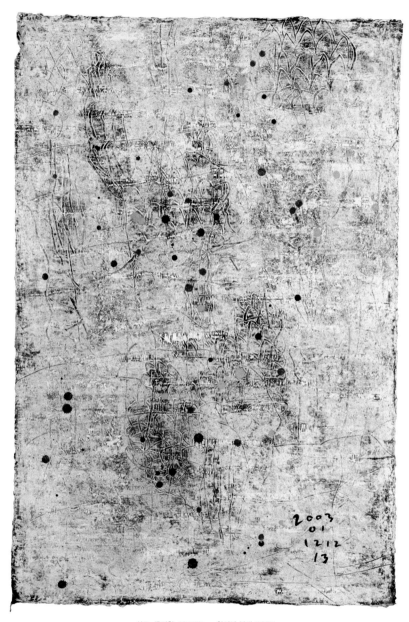

산조-투명함 93×63cm 한지에 채색 2003

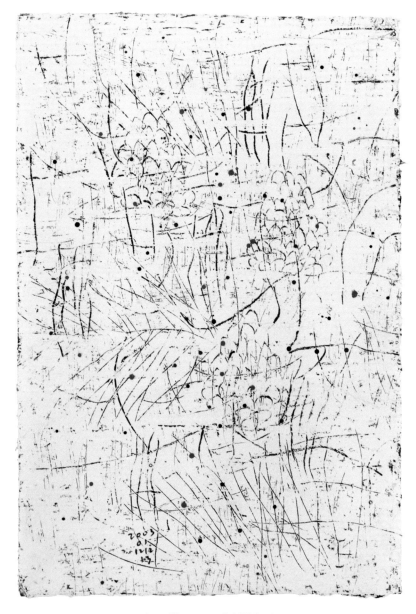

산조-투명함 93×63cm 한지에 채색 2003

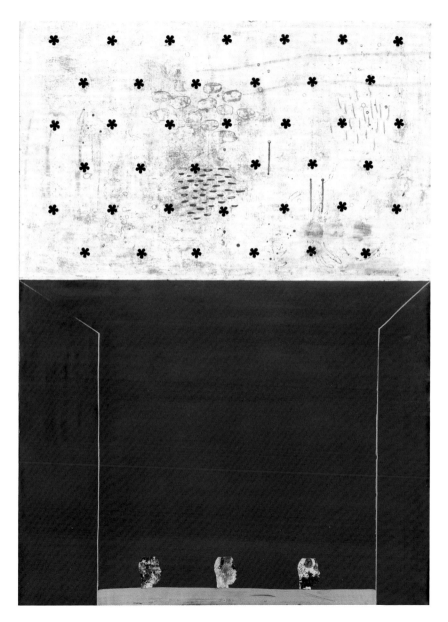

산조-투명함 169×120cm 한지에 채색, 꼴라쥬 2000

산조-투명함 63×94cm 한지에 채색 2000

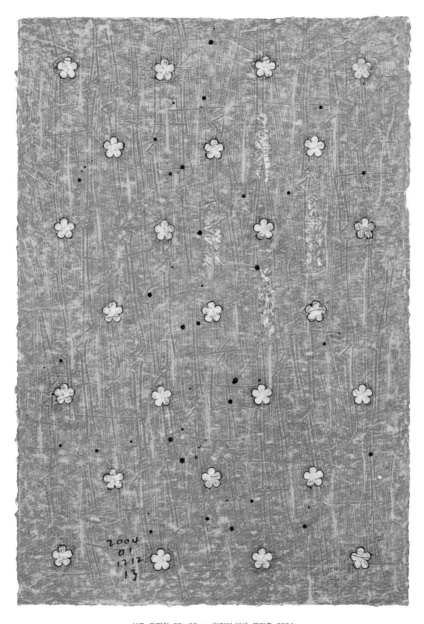

산조-투명함 93×63cm 한지에 채색, 꼴라쥬 2004

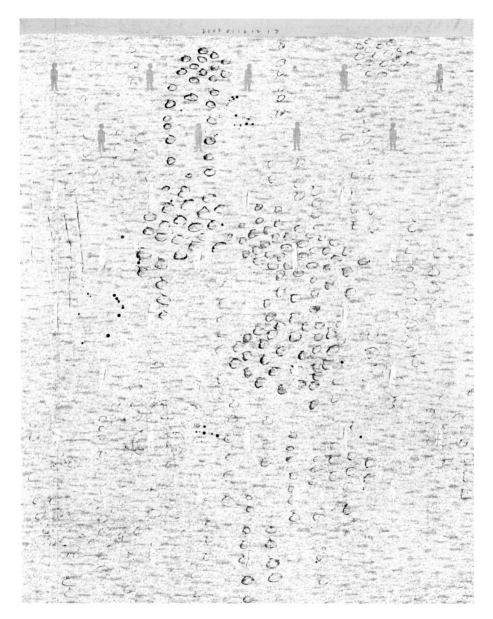

산조-투명함 227×181cm 한지에 채색, 꼴라쥬 2002

산조-투명함 117×91cm 한지에 채색 2004

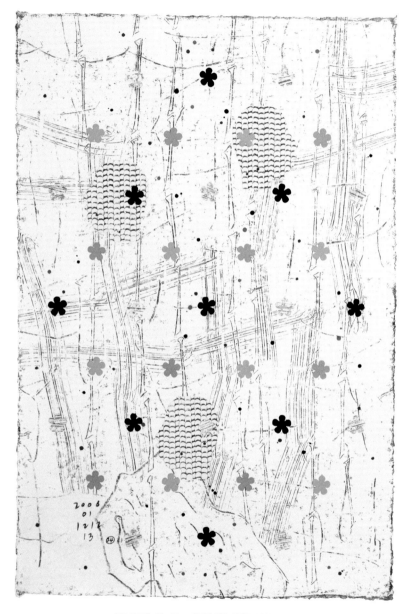

산조-투명함 95×65cm 한지에 채색, 꼴라쥬 2006

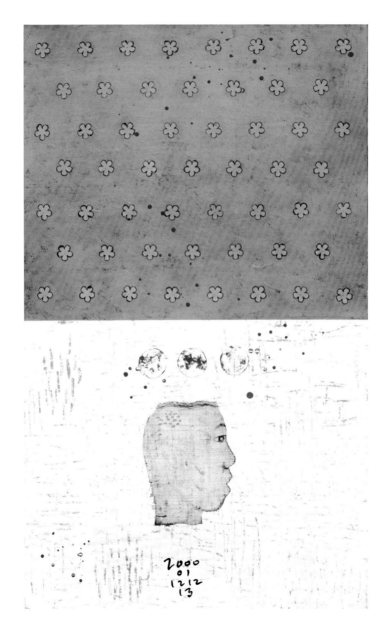

산조-투명함 120×71cm 한지에 채색, 꼴라쥬 2000

신화·여행

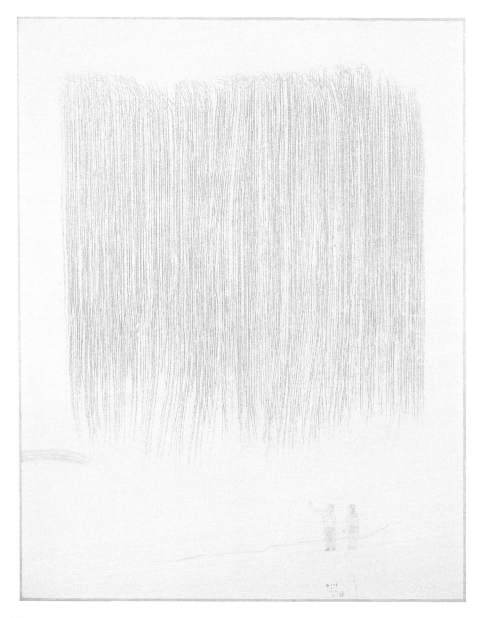

산조0825-폭포 117×91cm 캔버스에 채색 2008

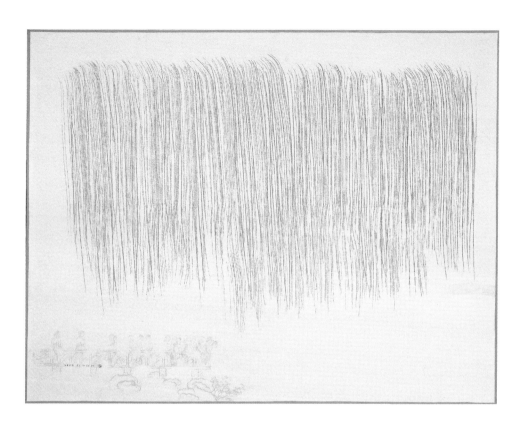

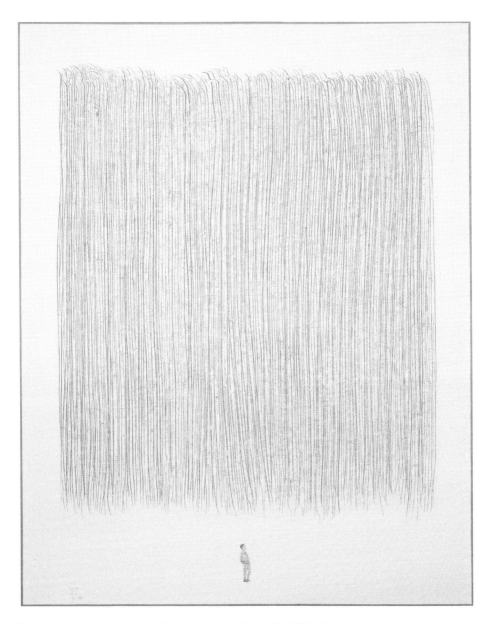

산조0909-폭포 162×130.3cm 캔버스에 채색 2009

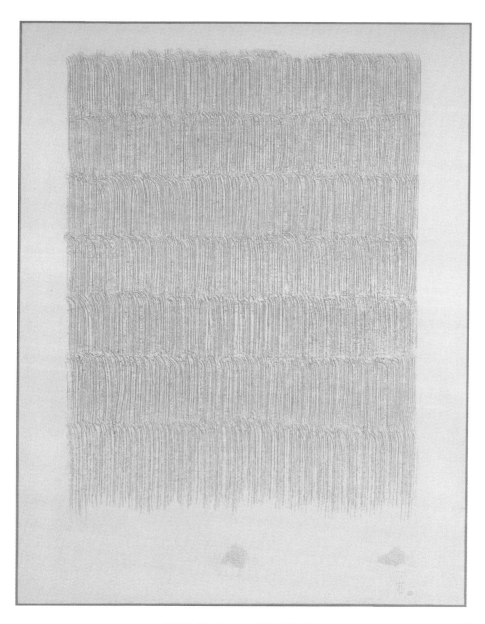

산조1121-폭포 117×91cm 캔버스에 채색 2011

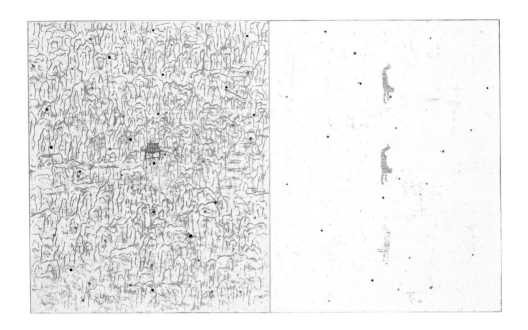

달의 계곡 72×120cm 한지에 채색, 꼴라쥬 2008

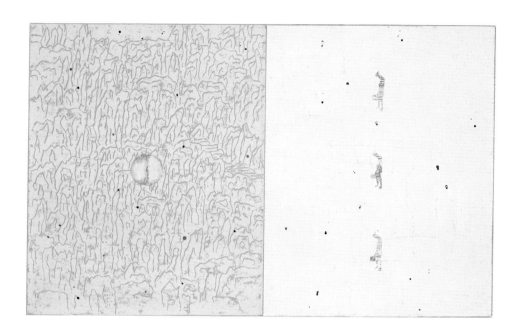

달의 계곡과 복숭아 72×120cm 한지에 채색 2008

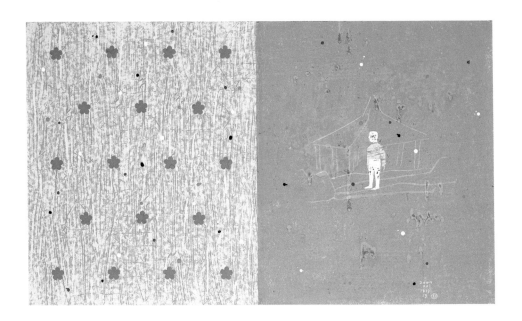

산조0752 54×90cm 한지에 채색, 꼴라쥬 2007

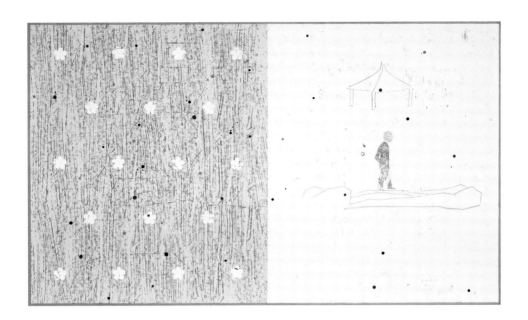

산조0756 54×90cm 한지에 채색, 꼴라쥬 2007

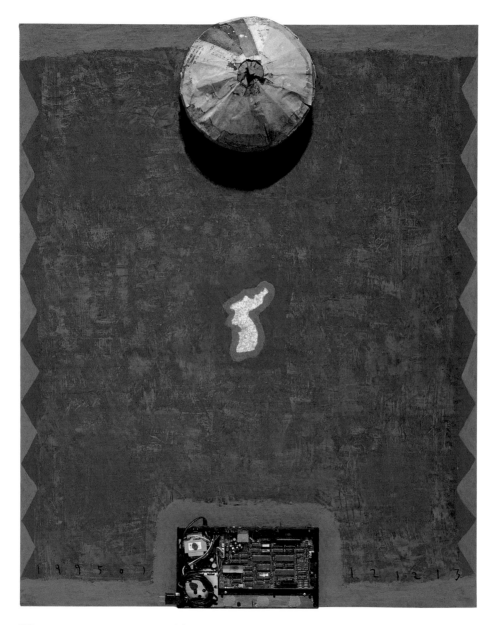

역(易)1 162×131cm 한지에 채색, 혼합재료 1995

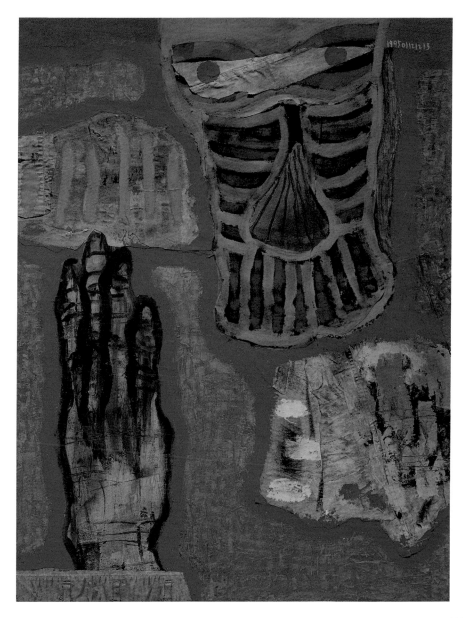

역(易)2 162×131cm 한지에 채색, 혼합재료 1995

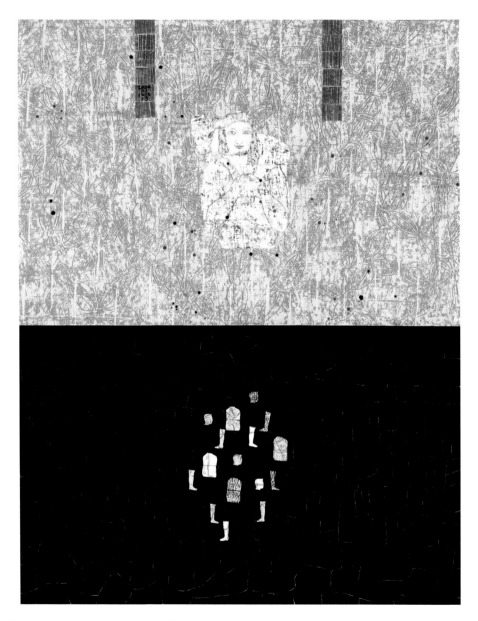

중심의 노고1 117×91cm 한지에 채색, 꼴라쥬 2004

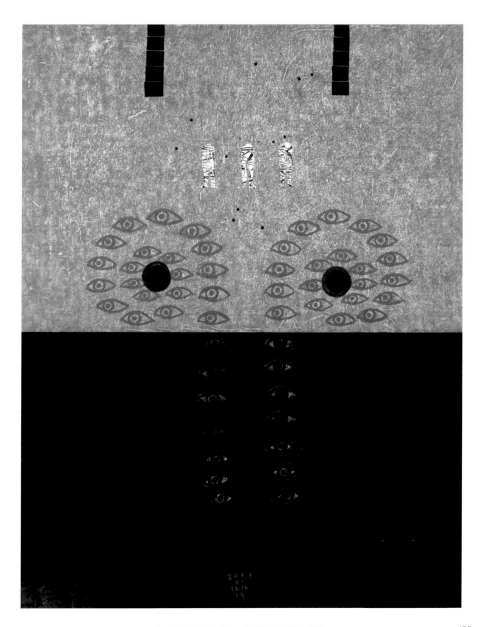

중심의 노고2 117×91cm 한지에 채색, 꼴라쥬 2004

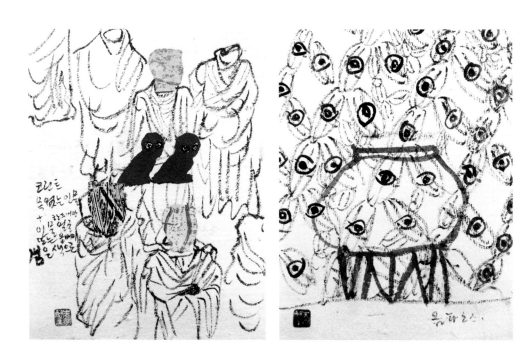

드로잉 22×18cm (each)

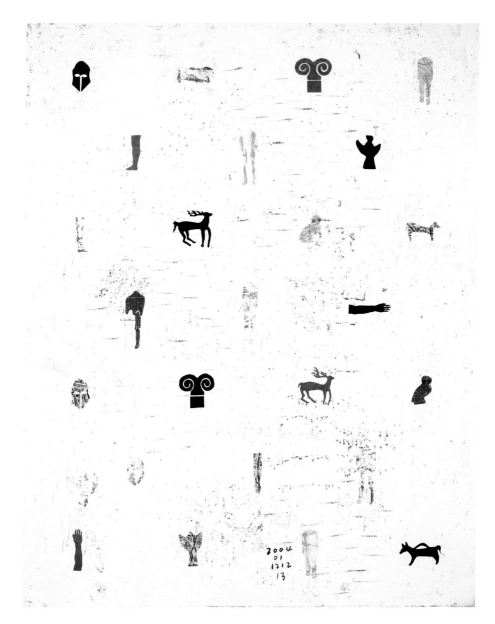

중심의 노고3　117×91cm　한지에 채색, 꼴라쥬　2004

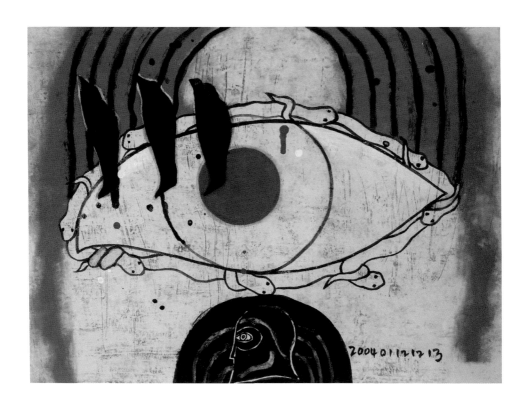

욕망의 질주 24×34cm 한지에 채색 2004

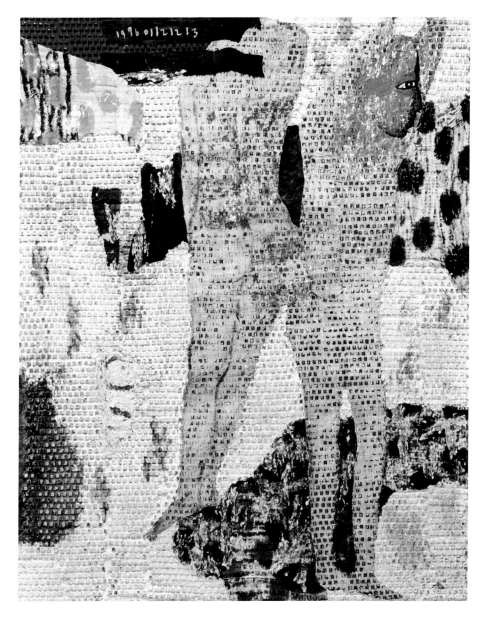

시공의 소멸2 197×259cm 혼합재료 1996

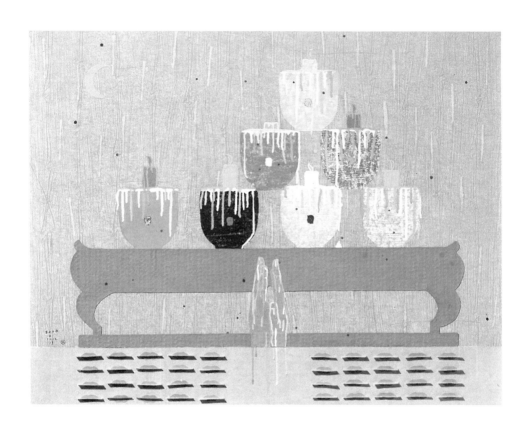

함(含) 91×117cm 한지에 채색, 꼴라쥬 2008

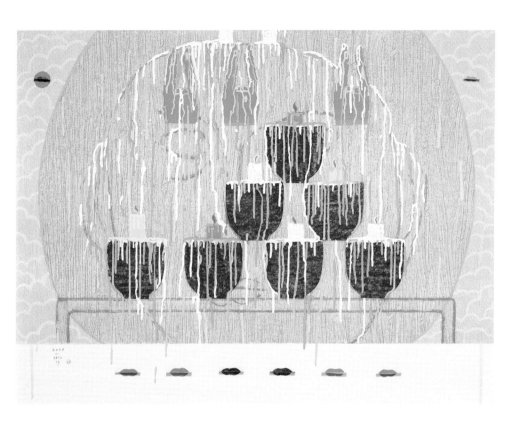

일월성신 91×117cm 한지에 채색, 꼴라쥬 2008

어두움너머

인간과 자연의 울림과 운률

이주헌 | 미술평론가

20세기 이전의 서양미술 전통을 일컬어 흔히 '환영 창조의 전통'이라고 한다. 허구의, 그러나 사실같은 이미지를 창조해온 전통이라는 의미다. 그만큼 서양에서는 사물과 공간을 사실처럼 재현해내는 데 오랫동안 큰 관심을 쏟아왔다. 원근법, 스푸마토 기법, 키아로스쿠로 기법 등 다양한 재현 기법이 그렇게 발달했다. 이렇게 환영을 창조하는 전통이 중시되면서 서양미술에서는 인간이 그 주된 표현 대상이 됐다. 무엇보다 인간은 인간이 재현하고픈 가장 매력적인 대상이기 때문이다. 현실의 재현이 종국적으로 욕망의 재현이라는 점에서 욕망의 주체인 인간을 표현하지 않고 욕망을 재현해낸다는 것은 사실상 불가능한 일이 아닐 수 없다. 반면 동양에서는 자연이 그 주된 표현대상으로 자리 잡았다. 그것은 동양의 미술이 세계의 사실적인 재현에 그다지 관심을 두어오지 않은 것과 밀접한 관련이 있다.

유교문화나 불교문화는 기본적으로 현상에 매몰되는 것을 꺼린다. 현상이면의 본질을 더 중시한다. 동양에서 현상을 뜻하는 가장 대표적인 글자가운데 하나가 색色이다. 예부터 '색즉시공色卽是空'이라 했고, 오늘날에도 색은 색깔론, '색을 밝힌다', 도색잡지 등 부정적인 표현에 주로 쓰인다. 이런 부정적인 표현은 이 글자가 인간의 욕망을 진하게 반영하고 있다고 여기기에 생겨난 것이다. 즉, 색은 욕망의 시각적 현현이고 욕망은 동양미술에서는 억제돼야 할 표현대상이었다. 사실 산수를 그린다 해도 동양의 산수는 순수한 현실 속의 자연이라기보다 정신세계, 혹은 우주를 관통하는 철리哲理의 시각적 상징에 더 가깝다. 따라서 현상의 재현을 통해 욕망이 분출되는 것을 피하고 세계의 본질을 보다 명료히 드러내기 위해 사실상 추상적 성격이 강한 산수화를 선호하게 됐던 것이다.

이런 점을 감안한다면 이만수의 그림은 그 좌표가 다소 애매해 보일 수 있다. 그는 어쨌든 인간을 중요한 소재로 다룬다. 그리고 색을 적극 활용한다. 그럼에도 그의 그림은 동양화, 혹은 한국화로 분류된다. 그의 그림이 과연 서구의 전통을 잇고 있는 것인가, 아니면 동양의 전통

성-산조 72×61cm 한지에 채색, 꼴라쥬 1996

을 잇고 있는 것인가? 사실 이런 질문은 이만수에게게만 던져지는 것이 아니라 요즘 많은 한국화들에게 동일하게 던져지는 것이다. 한국화가 이런 의문부호 위에서 정체성 문제로 고민하게 되는 것은 그런만큼 불가피한 시대적 현상이라 하지 않을 수 없다.

그런데 이 같은 질문도 따지고 보면 상당히 표피적인 것이라 하지 않을 수 없다. 우리는 흔히 예술에는 국경이 없다고 말한다. 그러면서 편의에 따라 한국화니 서양화니 하며 지역에 따라 장르를 가른다. 인간의 예술인식이 동일하다면 그대상이나 방법상의 차이를 들어 굳이 편을 가르는 것은 상당히 소아적인 시각이다. 물론 문화의 충돌과정에서 발생한 형식상의 혼란을 정리 하는 것은 필요한 일이겠으나 그것은 시간의 도움을 얻어야할 유장한 일이다. 당장 중요한 것은 어떤 문화에 속한 것이든 주어진 전통과 새로 다가오는 전통에서 그 진정한 인간 정신 혹은 인간의지 등을 찾고 이으며 아를 하나의 예술작품을 현재화하려는 노력이라 할 것이다. 이만수는 자신이 우리 전통으로부터 체현해야 할 중요한 가치, 또 문화의 경계를 넘어 누구나 공감할 수 있는 보편적 가치로 '성誠'을 생각했고, 이를 시각적 이미지로 형상화하는 데 많은 힘을 쏟아왔다. 성이란 무엇인가? 사전적 의미로 보아도 정성스러움, 혹은 성실함을 나타내는 말이 아닌가. 서둘러 자기를 규명하고 확립하기보다, 나아가 스스로 완성된 존재라고 쉽게 나서기보다, 그저 성실히 맡은 일, 혹은 주어진 바를 온전히 이루려 부단히 땀을 쏟는 것, 거기서 의미를 찾으려는 것이 이만수의 붓길이다. 동양화니 서양화니 하며 선을 긋기 이전에, 현대의 예술은 어떠해야 한다느니 하며 정의를 내리기 이전에, 화포에 먼저 붓부터 들이대는 것, 곧 예술이 그 스스로 이런 속성을 이해한다면, 오늘의 세계가 어떻게 헝클어져 있든 예술가라는 자는 일단 스스로 마음을 다잡고 평상심 위에서 붓길을 이어가는 존재여야 하지 않을까. 어차피 온전한 완성이란 있을 수 없으므로.

 앞서도 말했듯 이만수의 그림에는 사람이 곧잘 등장한다. 때로는 얼굴이 큼지막하게 클로즈업돼 표현돼 있고 때로는 전신이 다 잡혀 있다. 사람의 신체 선묘가 패턴처럼 배경에 좍 깔려 있는 경우도 있다. 전통적인 서양미술의 시각에서 보자면, 인간은 지금 그림 속에서 벌어지는 상황의 주인공이자 주체이다. 전통적인 동양미술의 시각에서 보자면, 인간은 그림 속을 관류하는 철리의 한 관찰자이다. 관찰자로서의 인간은 산수화에서 특히 두드러지게 나타나

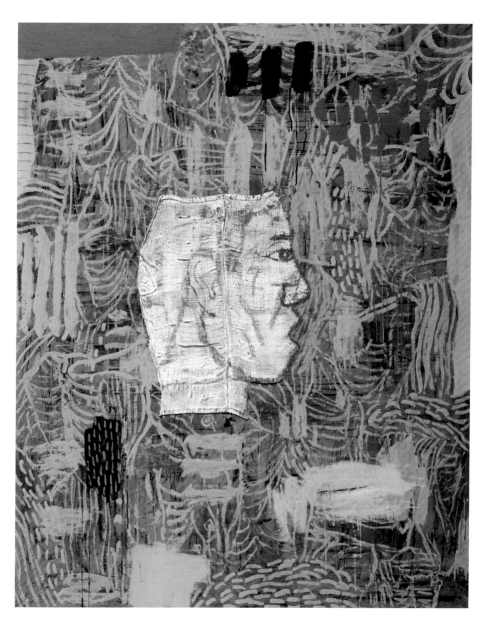

내면 227×187cm 한지에 채색, 꼴라쥬 1996

는데, 이는 인간이 그림 안에서 작은 관찰자로 존재함으로써 그려진 산수가 바라봄의 대상이라는 것과, 그 산수의 실제적 크기가 인간의 크기와 관련해 어떤 비례를 갖는지 명료히 가늠하게 만들기 때문이다. 이렇듯 서양미술의 인간이 개척하고 투쟁하는 존재라고 한다면, 동양미술의 인간은 음미하고 깨닫는 존재이다. 사실 어느 존재를 더 우월하다고 단정 짓기는 어렵다. 그것은 동일한 인간의 다른 면을 보여주고 있을 뿐이다. 서양미술에서 인간을 형상화하는 전통이 굳게 선 것은, 개척하고 투쟁하는 존재로서의 인간이 부각됐기 때문이다. 그는 무대의 중심에 서 있다. 동양 미술에서 인간을 형상화하는 전통이 비교적 약했던 것은, 음미하고 관찰하는 자로서 인간이 세계에 대해 늘 일정한 거리를 두어왔기 때문이다. 그는 무대 뒤에서, 혹은 옆에서 지금 벌어지는 상황을 바라보고 있다. 재미있는 것은, 이만수의 사람이 으들 가운데 그 어느 일방이 아닌, 양자의 특징을 다 갖추고 있다는 점이다. 그만큼 그의 인간은 현재 우리가 서 있는 문화충돌의 현장을 잘 반영하고 있다.

 그림을 좀 더 자세히 분석해 보자. 그의 인간은 익명의 존재다. 보편적 인간이다. 특정한 모델을 두고 그린 그림이 아니다. 그 사람의 생김새로부터 현실의 특정한 인간을 확인해내기는 불가능하다. 하지만 그 사람은 미점米點처럼 저 멀리 사라져가기만 하는 존재가 아니다. 오히려 얼굴만 부각되거나 몸이 화면 중심부에 턱하니 자리잡은 것이 화면상의 주체가 분명하다. 이렇게 익명성과 주체성이 동시에 만날 때 우리는 그 인물상에서 자연스레 작가의 존재를 떠올리게 된다. 지금 그림밖에 있으나 그림에 가장 적극적으로 개입하고 있는 인간, 그는 작가다. 가장 보편적인 익명의 인간이 화면 전체를 장악하고 있는 주체로 등장하기 위해서는 작가라는 정체성을 통과하지 않을 수 없다. 창조자로서의 예술가는 창조의 순간, 그 스스로 모든 인간이면서 이 세상에 단 하나의 자화상이다. 화가의 자화상이기도 하면서 우리 모두의 자화상이기도 하다. 그 인간상은 자연히 화폭 전체를 자신의 울림으로 감싼다. 그 주체가 창조자로서의 주체이기 때문이다.

 이렇게 세계의 중심으로서 세계에 개입하고 장악해나가는 인간의 모습을 보여주는 한편으로, 이만수는 음미하고 사유하는 인간의 모습 또한 진지하게 투영하고 있다. 일단 그의 인간이 상당히 정적인 포즈를 하고 잇는 점을 유의해 보자. 얼굴도 대체로 정측면의 얼굴이 많고,

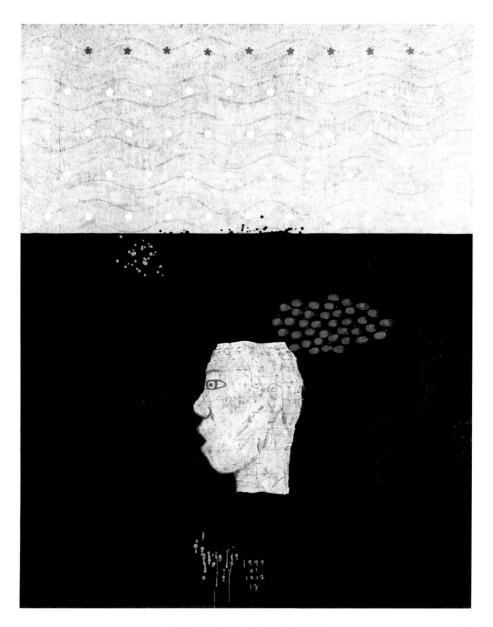

성-산조 227×181cm 한지에 채색, 꼴라쥬 1997

신체가 그려진 경우 그 신체의 표정도 상당히 정적이다. 그의 인간은 지금 사고하고 있다. 혹은 세상을 조용히 바라보고 있다. 그가 사유하는 인간이라는 것은 그가 놓여 있는 공간이 사실상 자연스런 현실적 공간이 아니라 관념의 공간이라는 데서도 잘 나타난다. 그 공간은 그림 속 인간이 전개하는 사고의 편린들로 이어진 그런 공간이다. 그러니까 세계를 장악한 그는 어느덧 자신의 생각 속에, 자신의 꿈 속에, 자신의 추억 속에 잠긴 그런 존재가 된 것이다. 화면상에 나타나는 색색의 점들, 선들, 그리고 기타 이미지들은 그의 생각 속에서 떠도는 기억들의 상징 같은 것이다. 그것은 우물물을 마시고 시원한 밤 하늘을 쳐다보면 추억일 수도 있고, 매화가 핀 봄에 그 꽃에 취해 흥겨워하던 추억일 수도 있다. 그런 기억이 그의 주위를 감쌀 때 그는 옛 선비들이 자연의 서정을 못이겨 시를 짓고 그림을 그리던 전통에 자연스럽게 합일해 간다. 그런 서정이 짙어질수록 그의 그림 속 인간은 그려진 형태에 비해 훨씬 작게 느껴지고 추억의 싯귀들은 그만큼 큰 울림으로 퍼져나간다. 여기서 인간은 다시 자연의 작은 관찰자일 뿐이다. 그 울림이 전통 산수의 그것처럼 유장하게 퍼져나가는 듯한 느낌을 생생히 포착한 것이 매화꽃 문양이 규칙적으로 점점이 박힌 화폭이다. 인간 형상이 들어간 화면과 분리돼 추상화된 그 화폭에서 우리는 전통적인 동양 회화의 깊은 정신세계를 다시금 맛보는 듯한 기분을 느끼게 된다. 인간은 비켜서 있고 오로지 자연이 중심에 선 그런 느낌이다. 이만수가 기왕에 즐겨 써오던 '성'이라는 주제어 외에 '산조散調'라는 주제어를 택해 '성-산조'로 이번 전시의 타이틀을 삼은 것도 바로 그런 울림의 증폭과 관련이 있다고 생각한다. 현실의 중심인, 주체로서의 인간으로부터 시작해 개인의 관념과 서정, 나아가 자연과 우주의 울림에 이르기까지 그 증폭되는 장단을 그는 가야금산조의 운율에 맞춰 전개시킨 것이다.

　이렇듯 이만수는 오늘의 우리가 당면한 복합적인 상황과 그에 대한 우리의 정서적 반응을 나름의 방식으로 풀고 엮고 조형화하고 있다. 거기에 고정된 장르나 양식의 잣대를 들이대는 것은 기본적으로 그의 의도와 지향을 놓치는 꼴이 된다. 그는 풀어둔 채 그대로 두지도 않고 또 엮어놓은 채 그대로 두지도 않는다. 꾸준히 풀고 엮기를 반복하는 것이다. 그의 예술적 지향이 '성成'이 아니라 '성誠'이기 때문이다. 이렇게 모든 것이 흔들리는 시대일수록 더욱 가치 있는 덕목이 아닌가 싶다.

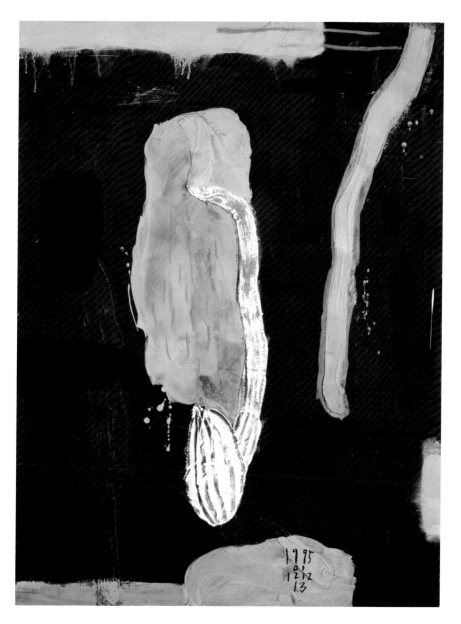

무제 162×130.3cm 한지에 채색, 꼴라쥬 1995

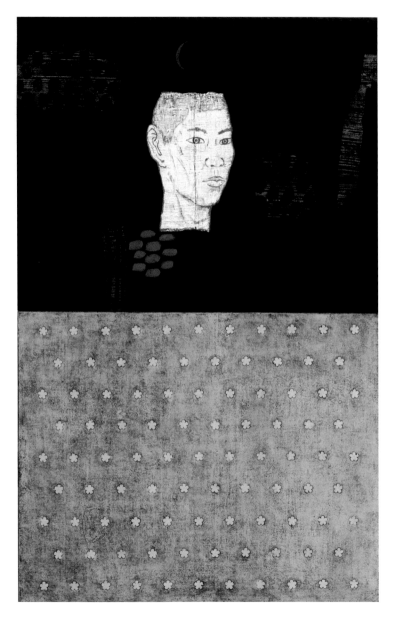

성-산조 182×117cm 한지에 채색, 꼴라쥬 1998

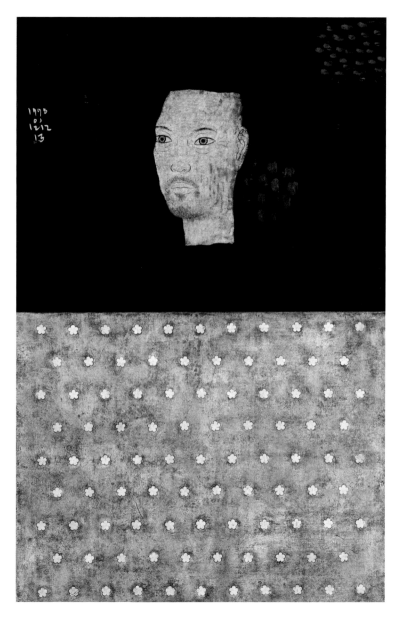

성–산조 182×117cm 한지에 채색, 꼴라쥬 1998

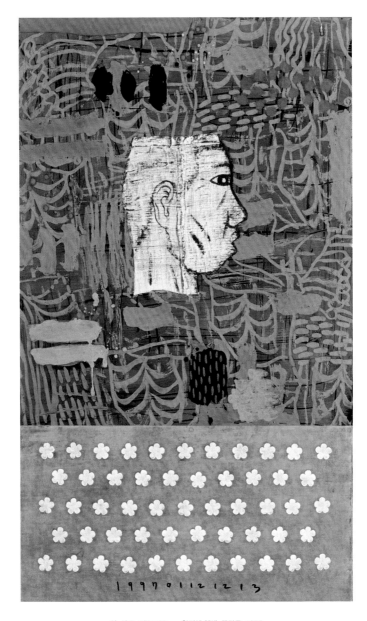

성-산조 103×63cm 한지에 채색, 꼴라쥬 1997

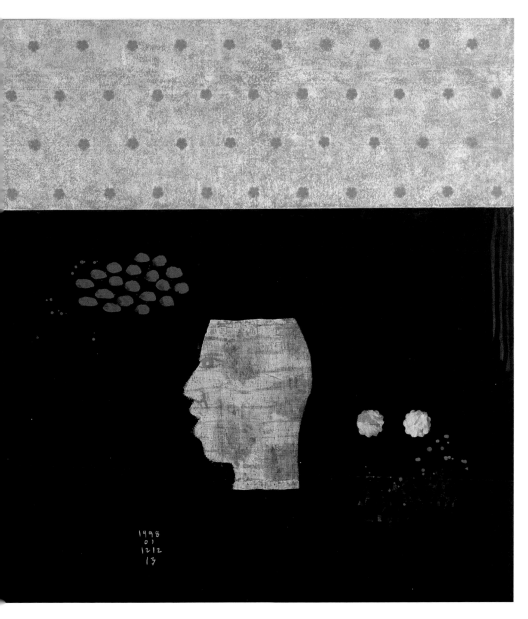

성-산조 180×160cm 한지에 채색, 꼴라쥬 1998

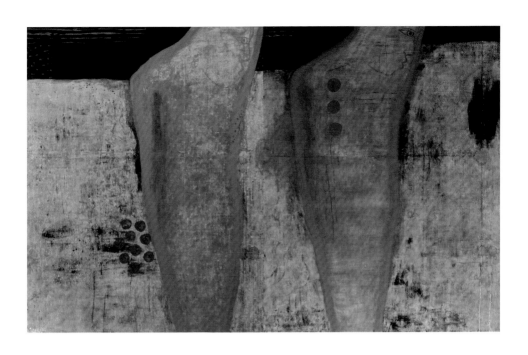

성−산조 227×362cm 한지에 채색 1998

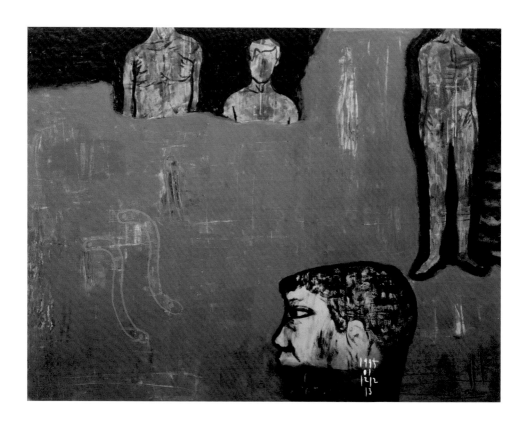

새벽 181×227cm 한지에 채색 1995

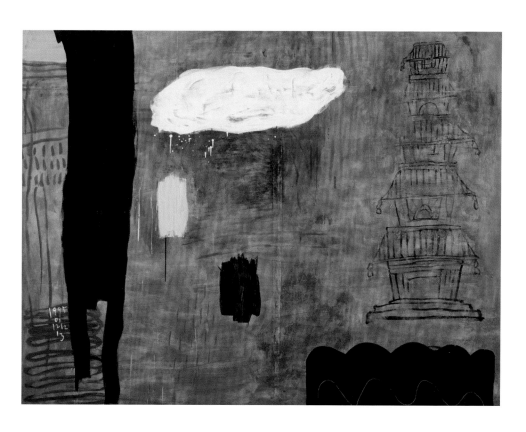

성(誠) 194×244cm 한지에 채색 1995

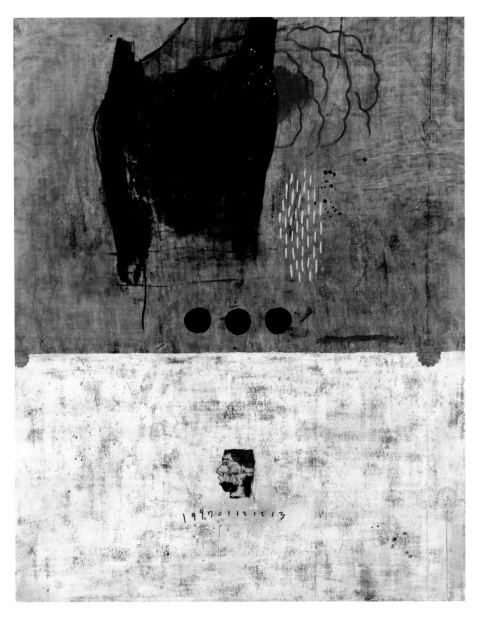

성-산조 227×181cm 한지에 채색, 꼴라쥬 1997

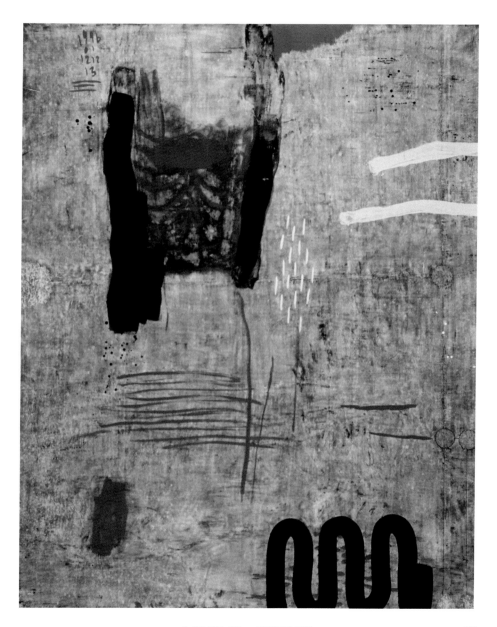

성-산조 227×181cm 한지에 채색 1996

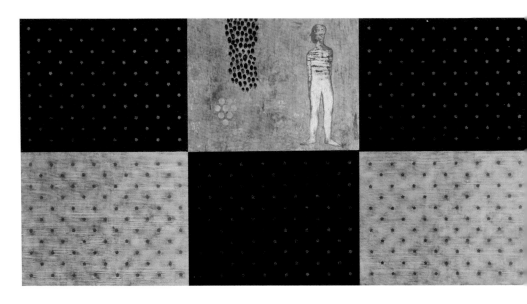

성-산조 254×486cm 한지에 채색, 꼴라쥬 1998

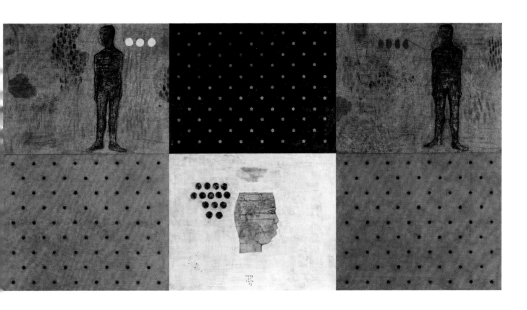

성-산조 254×486cm 한지에 채색, 꼴라쥬 1998

자성명

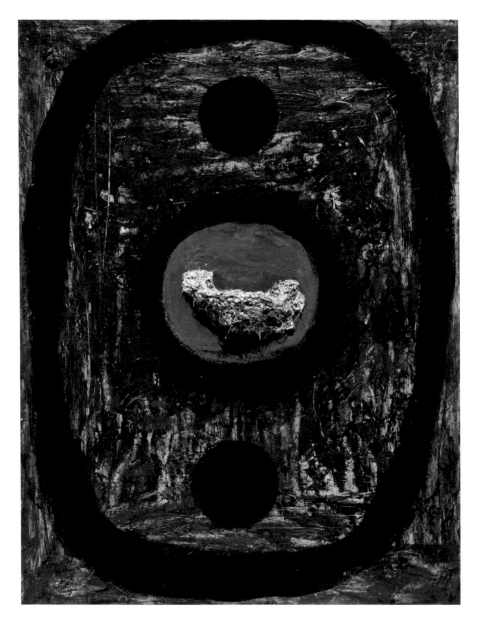

유색신 117×91cm 한지에 채색, 오브제 1995

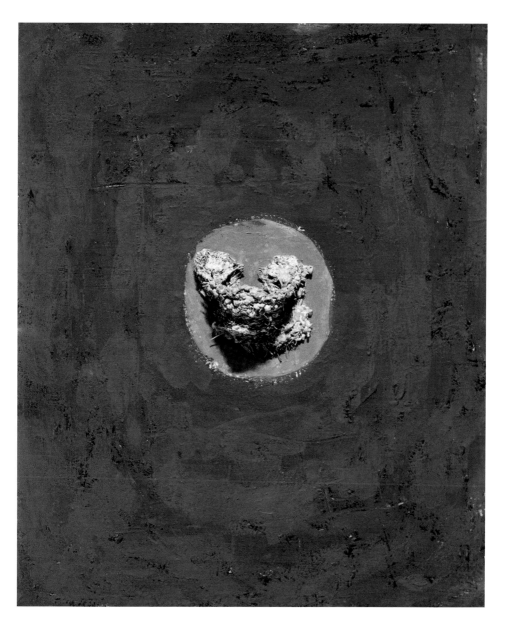

유색신 72×61cm 한지에 채색, 오브제 1995

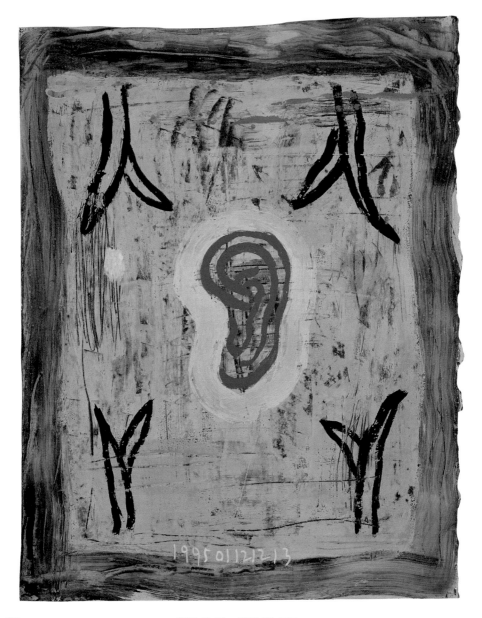

아우성 45×57cm 한지에 채색 1995

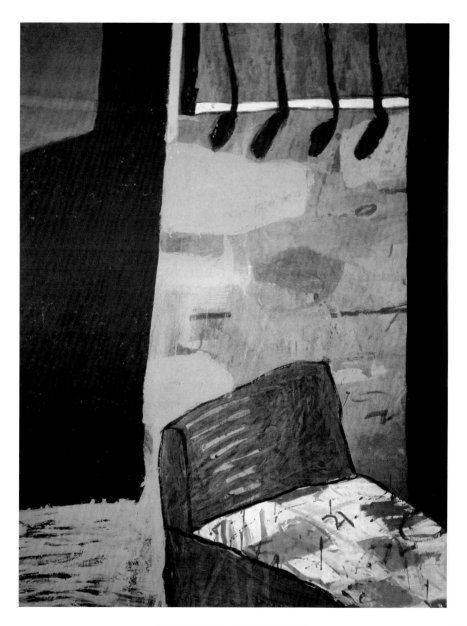

허(虛) 162×130.3cm 한지에 토분, 채색 1990

전망부재의 인간과 그 현실의 관조

김상철 | 동양미학

　지난 몇 년간에 걸쳐 활발하게 진행되었던 한국화에 있어서의 치열했던 논의와 진지한 문제들은 이제 그간의 결과를 오늘이라는 얼굴을 통하여 그 구체적인 표정을 드러내고 있다. 다분히 표현주의적 양식이나 재료와 기법의 개방으로 야기된 절충적 표현, 그리고 이른바 한국적인 것에 대한 집착과 추구로부터 비롯된 민속적, 혹은 설화적 내용을 대해 소재주의적 관심 등은 바로 오늘의 한국화를 구성하고 있는 다양한 표정들 중 비교적 두드러지는 인상들이라 할 수 있다. 사실 이러한 한국화에 있어서의 변모와 변화는 과거 역사시대를 통틀어 보아서도 유례가 없을 정도로 획기적인 것이었으며 고전적 심미관에 익숙해 있던 이들에게는 쉽게 수용될 수 없는 성지의 커다란 충격 그 자체였다. 이러한 변화를 주도하고 있는 이들의 의욕은 부분적으로는 호기심 어린 시선을 모을 수 있을지 모르지만 동시에 같은 분량에 해당하는 부정적인 견해 역시 감내하여야 할 것이다.

　문제는 바로 이러한 자기최면적인 요소가 강하게 내포된 긍정적인 측면 이외에 외부로부터 냉엄하게 다가오고 있는 부정적인 의사표시에 우리는 얼마나 설득력 있는 답을 할 수 있는가 하는 것이다. 일반적으로 제기되고 있는 이른바 현대 한국화라는 것이 서양화와 닮아간다는, 그럼으로써 오히려 보다 소중한 어떤 것을 상실한 채 국적불명의 회화로 전락되고 있다는 지적에 대해서는 물론이고 이제는 그 작은 테두리 안에서도 서로가 서로를 닮아 간다는 치명적인 유사화 현상에 대해서까지 이제 우리는 책임 있는 분명한 답변을 강요받고 있다. 물론 우리는 이러한 문제에 대한 답의 궁극적 귀결처는 역시 그것이 현대 한국화로써의 그것에 있음은 당연하다.

　이만수는 이러한 어려운 시대적 상황을 직접 부닥치고 있는 작가 중의 하나이다. 무광택의 토분에 의한 분방한 화면질의 구축, 그리고 도치된 인간의 모습을 통하여 조심스레 펼쳐 보이고 있는 인간의 현실적 고뇌, 타인과의 단절로부터 비롯된 현대인의 고독 등이 바로 우리

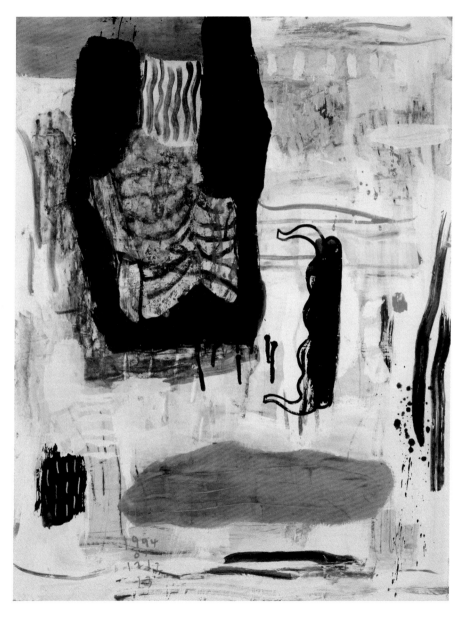

무제 117×91cm 한지에 토분, 채색 1994

들에게 각인되어진 그의 작품에 대한 일반적인 인상이다. 작가의 이러한 특징적 조형언어들은 이번에도 여전히 그 큰 줄기는 견지한 채 부분적으로 변화된 모습을 보여주고 있다. 일반적으로 너무도 쉽게 작품이 변모하여 매 전시 때마다 괄목상대하게 하는 요즈음의 풍조에 비한다면 이만수의 이와 같은 모습은 정체로 보여 질지도 모른다. 그러나 과거의 다소분방하고 거친 듯하던 필선들은 될 수 있는 한 절제되어 표현되고 있으며 화면을 가득 메우려던 치기어린 욕심 역시 어느 정도 순화되어 화면에 숨통을 한결 수월하게 풀어주고 있는 등의 보다 성숙된 변화를 알 수 있다. 사실 이와 같은 형식상의 특징적인 내용보다 우리가 좀 더 쉽게 체감할 수 있는 이만수의 특징은 작품 전반에서 배어나오고 있는 정체모를 어두움일 것이다. 그의 작품 하나하나 마다 깊게 드리워져 있는 정체모를 어두움일 것이다. 그의 작품 하나하나 마다 깊게 드리워져 있는 암울한 그림자는 평범한 일상사의 나열이나 형식적 조형실험에만 집착하고 있는 그러한 작품들에서는 느낄 수 없는 깊이 있는 어두움이 있다. 마치 오늘의 현실을 전망부재, 희망상실 쯤의 상황으로 간주하는 듯한 그의 작품에서의 어두움은 다분히 염세적이다. 현실에 대한 적극적인 발언 보다는 뒤로 한걸음 물러난 관조적 입장을 보이고 있는 그의 작품에서 우리가 치열한 삶의 땀 냄새보다는 어쩔 수 없는 기다림 같은 것을 발견할 수 있다. 직유보다는 은유와 상징석인 수단을 통해 작가의 발언은 웅변과 같은 호소력을 가지고 우리에게 전해지고 있다.

이번에 선보이는 작품들에 있어서 가장 두드러진 가시적인 변화는 바로 과거의 도치된 일그러진 인간의 형상이 부분적으로 부처나 미륵으로 대치되고 있는 점이다. 어쩌면 이러한 외형상의 변이는 작가의 기다림의 실체를 엿볼 수 있게 하는 중요한 단서일지도 모른다. 이러한 추측은 마치 선에 있어서의 화두처럼 화면에 등장하고 있는 상징성 짙은 개별적 사물들을 통해서 좀 더 구체화 되고 있으며 불이, 혹은 자성명 등의 명제들을 통하여 더욱 분형해지고 있다. 이러한 의미에서 이만수의 작품들은 보여짐과 동시에 읽혀져야 할 내용들을 동시에 포함하고 있다. 밝고 맑은 깨우침을 통한 구원의 세계, 이것이 바로 작가가 추구하고 기다리는 그것일지도 모른다.

사실 그의 화면에 종종 등장하곤 하는 여러 사물들을 살펴본다면 우리는 불교적인 내음을

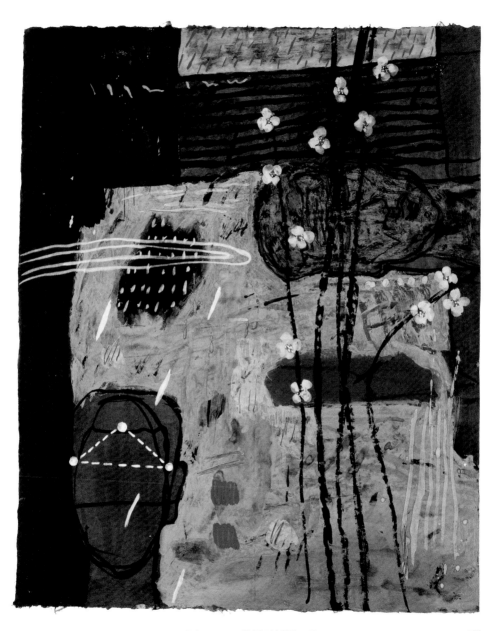

무제 72×61cm 한지에 토분, 채색 1992

쉽게 맡을 수 있다. 물론 이미 특정한 목적을 지닌 목적화로서의 종교화도 있으나 이만수의 경우 이러한 사물들은 어떤 특정한 종교적 의미보다는 전래적인 정서에 부합되는 상징물서 이러한 사물들을 차용하고 있다고 봄이 옳을 것이다. 그가 만약 현실을 앞서 말한바와 같이 전망부재, 희망상실의 시대로 간주한다면 현실구원적 내용을 담고 있는 이러한 사물들은 현실에 대한 작가의 의사를 전달함에 있어서 더할 나위 없이 좋은 매개물이 될 수 있기 때문이다. 동시에 추론하여 볼 수 있는 점은 이러한 작가 자신이 주의하고 있는 한국적 정서에의 실제적인 접근 시도이다.

 과거 소재주의적 경향이 유행하였던 것처럼 요즈음의 한국화단에 있어서 두드러진 특징 중의 하나가 바로 전래적인 설화나 역사적 사실에 대한 작가의 주관적인 재해석의 시도이다. 이는 한편으로는 반드시 한국적이어야 한다는 강박관념에서 비롯된 결과일 수도 있으나 다른 한편으로는 전통적인 동양화가 현실감을 상실한 관념적 유희에 불과하였다는 비판의 대안으로 현실과 역사에 대한 적극적인 해석의지로도 보여 질 수 있다. 아무튼 이러한 경향은 현대 한국화에 있어서 표현은 물로 내용에 있어서도 운신의 폭을 넓혀주는 것으로 긍정될 수 있을 것이며 작가가 이러한 한국적 정서의 획득수단으로 일반적으로 이미 익숙해 있는 토속적 정서인 불교적 내용을 선택하고 있다는 점은 앞으로 그의 작업추이를 상상해 볼 수 있게 하는 흥미로운 요소 중의 하나이다.

 전에도 늘 그러하였듯이 오늘의 한국화는 여전히 위기라는 말로써 표현되고 있다. 그간의 치열했던 논의와 의욕적인 모색의 결과가 역시 도로에 그치고 만다면 이는 분명 점검해 보아야 할 증대한 문제이다. 만약 이러한 상황이 계속된다면 한국화는 영원히 열등한 그림으로써 언제나 당연히 비판의 대상이 되어야 하는 오늘의 현실과 같은 악순환에서 벗어날 수 없을 것이다. 이제는 이러한 근본적인 문제의 해결을 위한 보다 솔직하고 진지한 자세가 필요할 때이다.

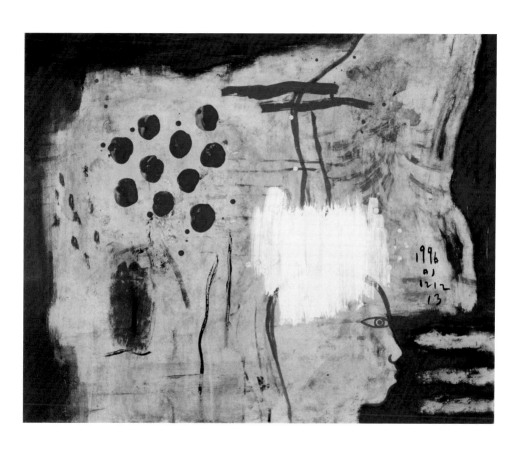

성–산조 80×60cm 한지에 채색 1996

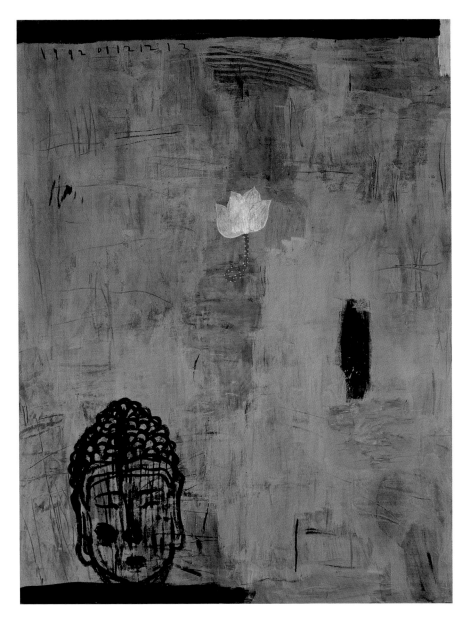

백련 161×130.3cm 한지에 토분, 채색 1992

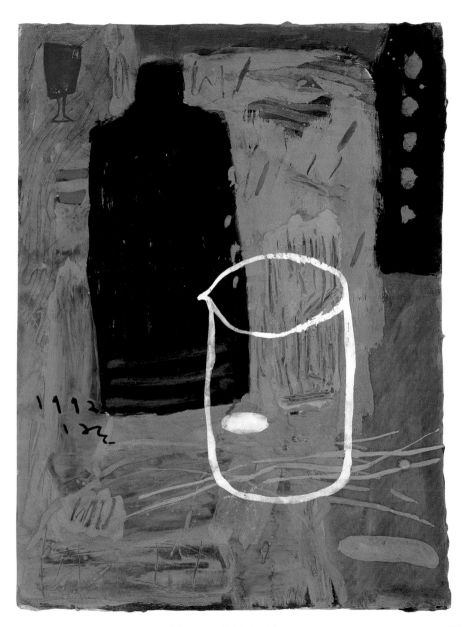

무제 65×48cm 한지에 토분, 채색 1992

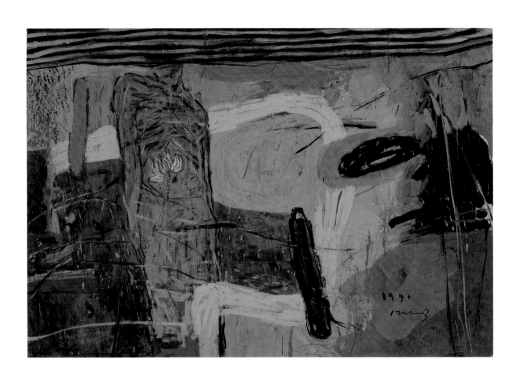

백련 120×180cm 한지에 토분, 채색 1990

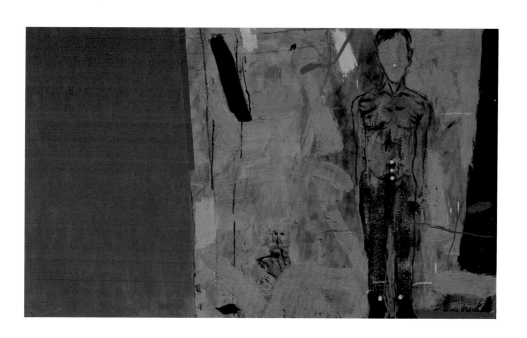

무제 120×180cm 한지에 토분, 채색 1990

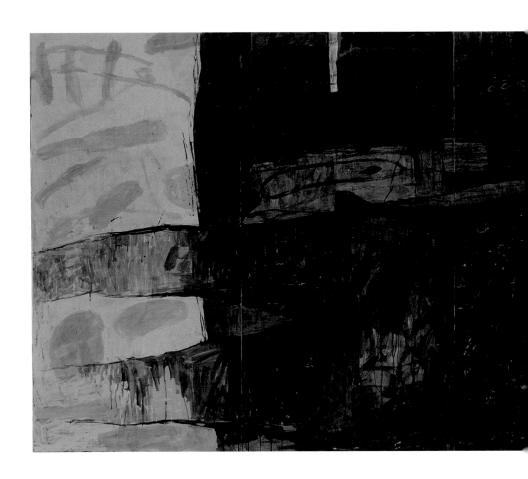

익명의 소외 240×600cm 한지에 토분, 채색 1990

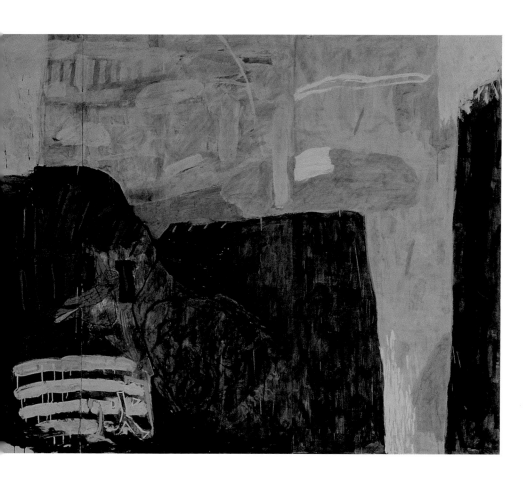

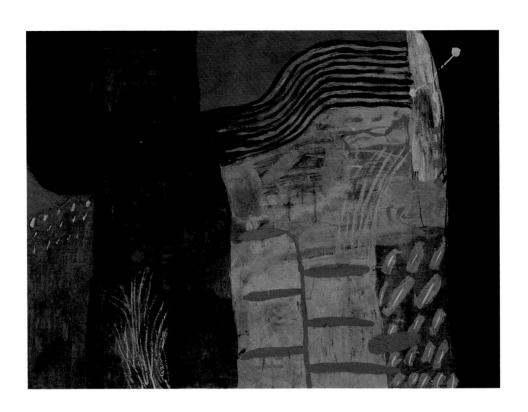

불이(不二) 130.3×162cm 한지에 토분, 채색 1992

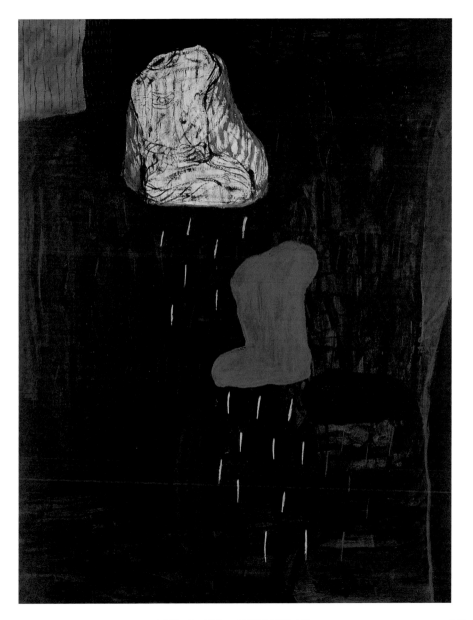

자성명 161×130.3cm 한지에 토분, 채색 1992

삶적 요소와 회화적 요소의 평형감각

서성록 | 미술평론가

최근 한국화의 변화가 가장 두드러지게 시선에 잡혀 온다. 수묵과 채색을 넘어 패턴 페인팅과 설치미술에 가까운 작품들을 심심찮게 발견할 수 있고 이속에서 우리는 좀 더 적극화된 표현의지와 단순화된 한국화의 변화속도를 읽을 수 있다.

이만수는 이러한 한국화의 변화를 주도하는 작가 중 한명이다. 그의 작품은 사실상 전통적인 동양화에 속하기 어려울 만큼 표현의 톡을 넓혀가고 있을 뿐만 아니라 내용적부피를 지니고 있는 것으로 보인다. 말하자면 그의 작품은 근래에 나타나는 한국화의 양식적 추이를 잘 반영 하면서 관심의 축을 자연세계가 아닌 이 땅위의 헐벗은 인간의 삶에 중점을 둔다.

먼저 그의 작품형식의 측면부터 살펴보도록 하자. 이만수는 대상의 개관적 묘사 보다는 주관적 묘사를 더 중시한다. 그래서 그의 회화에는 자유로운 형상의 변형과 해석, 거침없는 붓의 운용, 인위적인 화면구성, 창조적인 색의 배합 따위가 탄력있게 구사되는 것을 볼 수 있다. 물론 화면의 짜임새에 대한 주관적인 접근에서 두드러지게 발견되는 점은 형상의 암시적 제시, 또 그로 인해 유도되는 상상적 작용임은 두말할 나위가 없다. 화면은 대담하고 시원하게 나뉘어져 새로운 시각체험을 불러일으키며 분채, 호분의 담담한 색깔은 깊이를 더하면서 평면의 심연 속에 견고하게 밀착되어 있다. 바로 이러한 사실은 작가의 화면운용의 능력이 탁월하다는 점을 입증하는 것이나 그가 기도하는 작품 의도는 보다 훨씬 중요하고도 본질적인 문제, 즉 인간의 삶에 관한 주시 속에 자리 잡고 있다.

작가의 말에 따르면 작품의 주제가 되는 것은 '어둠상의 고뇌에 찬 인간'이라고 한다. 그의 눈에 현실은 무질서와 암담함, 사회갈등과 비진리의 억압된 공간으로 비춰진다. 가치관은 종잡을수 없는 상황으로 치닫고 불안한 미래는 현실의 위기의식을 가져다주는 것으로 파악되는 것이다. 그리하여 이러한 상황에의 분명한 통찰은 그의 회화 속에 고뇌하는 인간, 그리고

소외받는 현대인의 모습으로 등장한다. 칙칙한 어둠속에 갇힌 인간, 일그러진 삶의 표정, 감시와 구금상태의 놓임, 익명의 인간 등은 이렇듯 위기상황에 처한 우리의 존재론적 좌표를 보여주는 것의 다름 아니다.

 이렇게 볼 때 이만수의 작품은 흥미롭게도 작품의 형식적 측면과 내용적 측면을 동시에 중요시 하고 있음을 깨닫게 한다. 그 어느 것도 우월하지 않다는 점을 특히 강조하면서 작가는 균형된 감 각의 배분으로 예술의 두 차원을 결합시켜 가고 있는 것이다. 또한 형식과 내용이 상호보완의 관 계를 견지하면서 실질적으로 두 측면이 회화에서 결코 배제되거나 서로 상충되는 것이 아님을 확인시켜 주고 있는 것이다.

 이는 형식과 내용의 문제를 항구적으로 이질적이며 대립적인 것으로만 여겨왔던 우리 화단의 새로운 가능성을 여는 시도로 높이 평가해도 손색이 없을 것이다. 따라서 문제는 형상이냐 추상 이냐, 아니면 전통이냐, 현대냐, 형식이냐, 내용이냐 하는 이항대립의 문제가 아니라 예술창조행 위가 어떻게 하면 역사적 현실성에 충실하면서 회화의 내적 필요조건과 외부적 영향들을 연계시 켜 통합적으로 접근해 갈 수 있느냐하는 실질적 사안의 구체적 해명을 능동적으로 실현하는 노 력 여부에 있다. 말하자만 명분론 보다는 필연성에 입각하여 회화의 중추적 과제를 충족시켜 가 야한다는 것이다. 이만수는 이런 우리시대의 과제를 작품의 주요 문제로 상정하면서 우리에게 삶의 요소와 회화적 요소에 대한 평형감각을 주입시켜 주고 있는 것이다.

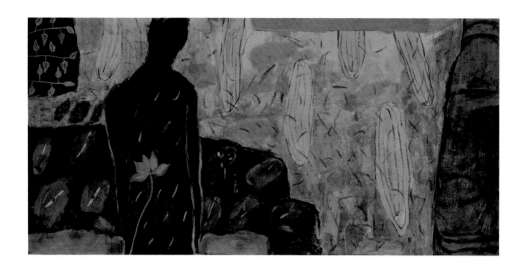

방안 90×180cm 한지에 토분, 채색 1990

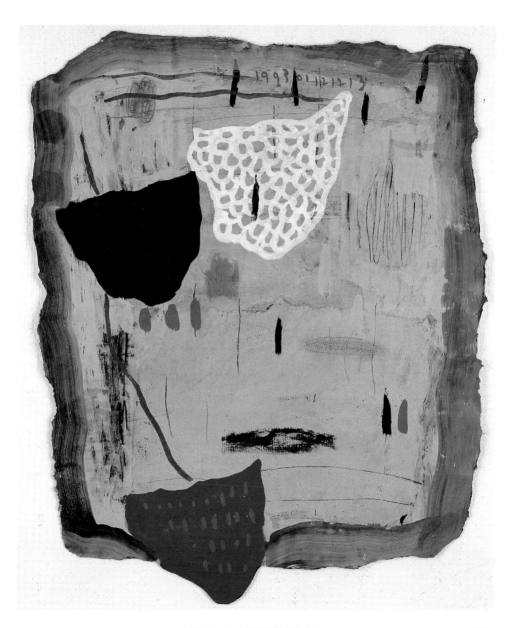

청명 53×45cm 한지에 토분, 채색 1993

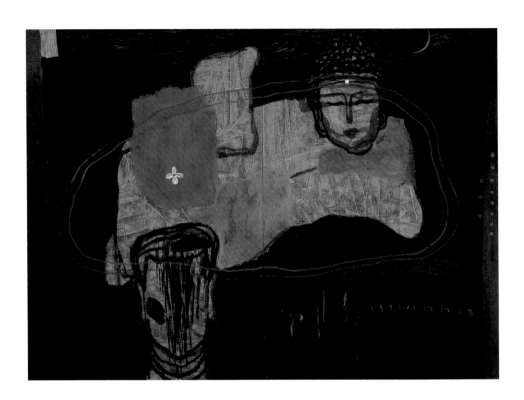

자성명 180×240cm 한지에 토분, 채색 1992

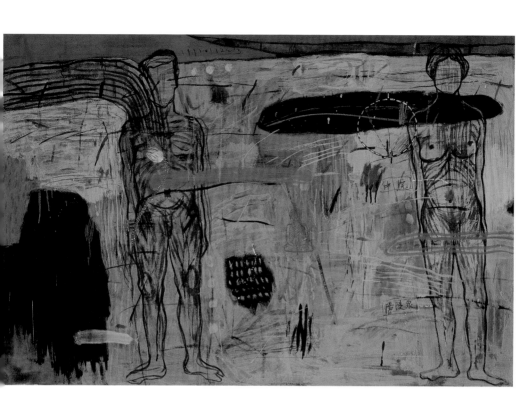

자성명 122×180cm 한지에 토분, 채색 1992

봄봄

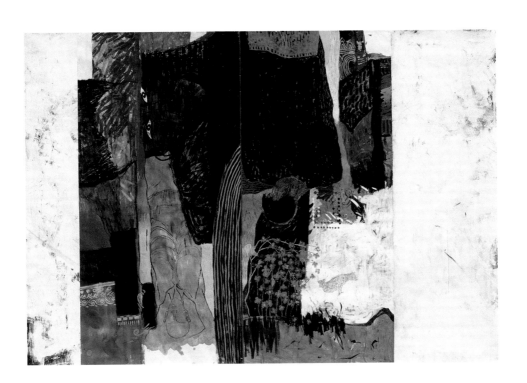

봄봄 240×360cm 한지에 먹, 채색 1989

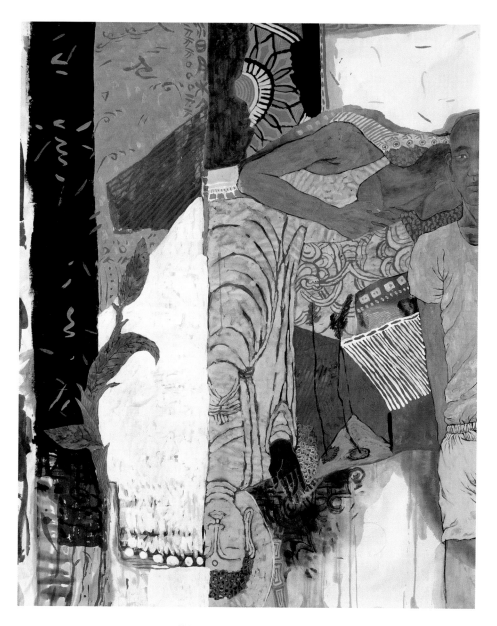

봄봄 160×128cm 한지에 먹, 채색 1989

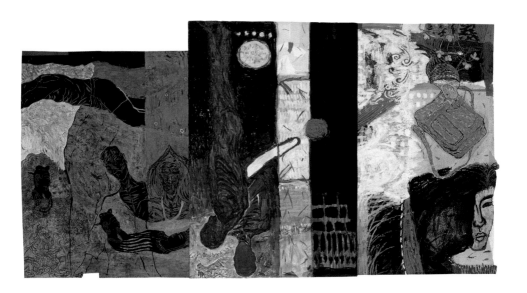

봄봄 180×300cm 한지에 먹, 채색 1989

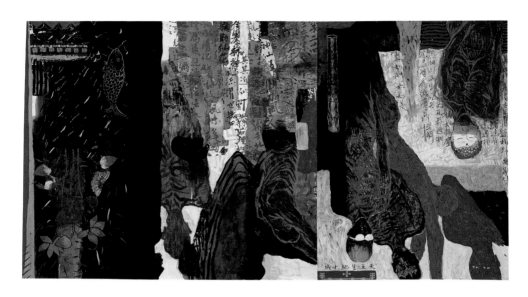

봄봄 160×300cm 한지에 먹, 채색 1989

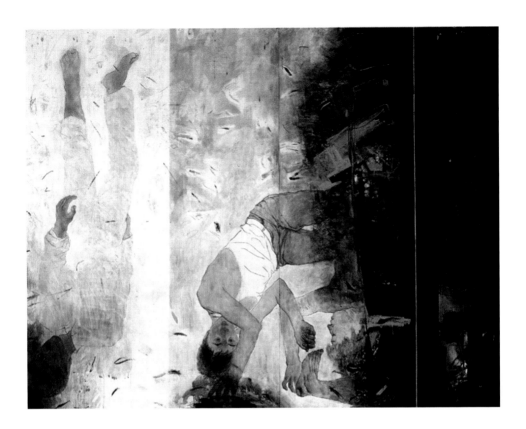

봄봄 180×220cm 한지에 먹, 채색 1989

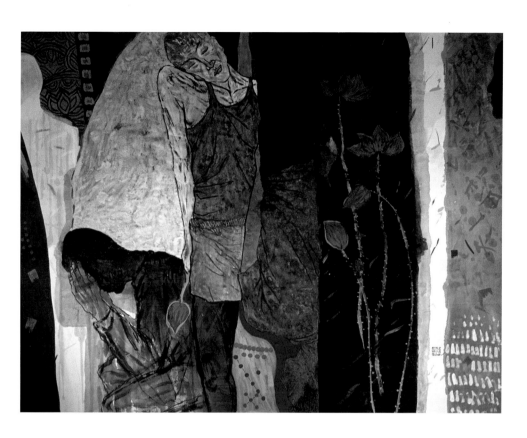

봄봄 130.3×162cm 한지에 먹, 채색 1989

Profile